原子少年
ATOM BOYZ

奇蹟的夏天

Dreams
of
island

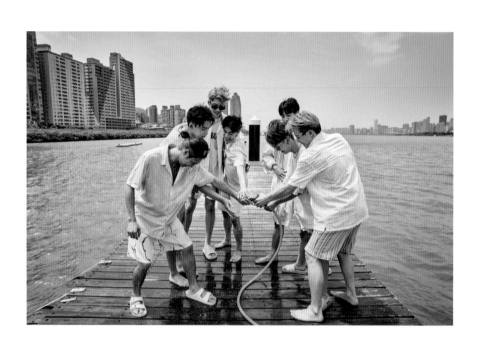

**在最後一場比賽的舞台上
得到冠軍的少年說：**

我們都堅持得很辛苦
以為夢想是有錢人才能追的

努力後的眼淚顯得廉價
說好不哭
但現場沒有人不哭

八十位少年來自島嶼的四面八方
疫情止步的三年時間
是少年六分之一的人生
不是沒有喪氣
不是沒有自我懷疑
但少年們堅持下來
像這座島一樣

我們在夢想之島上
保持夢想
實踐夢想
你就是最富足的追夢少年

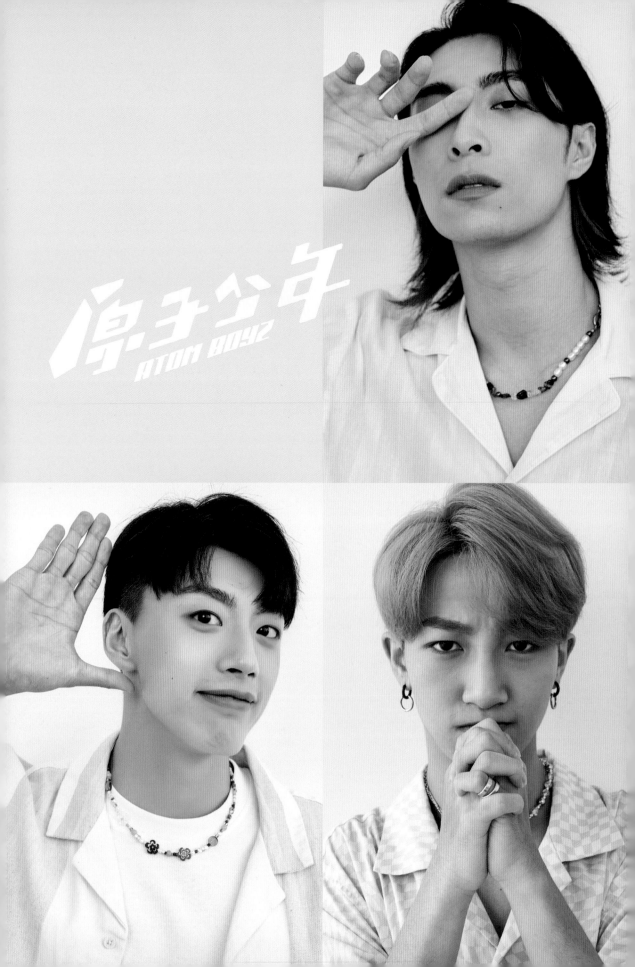

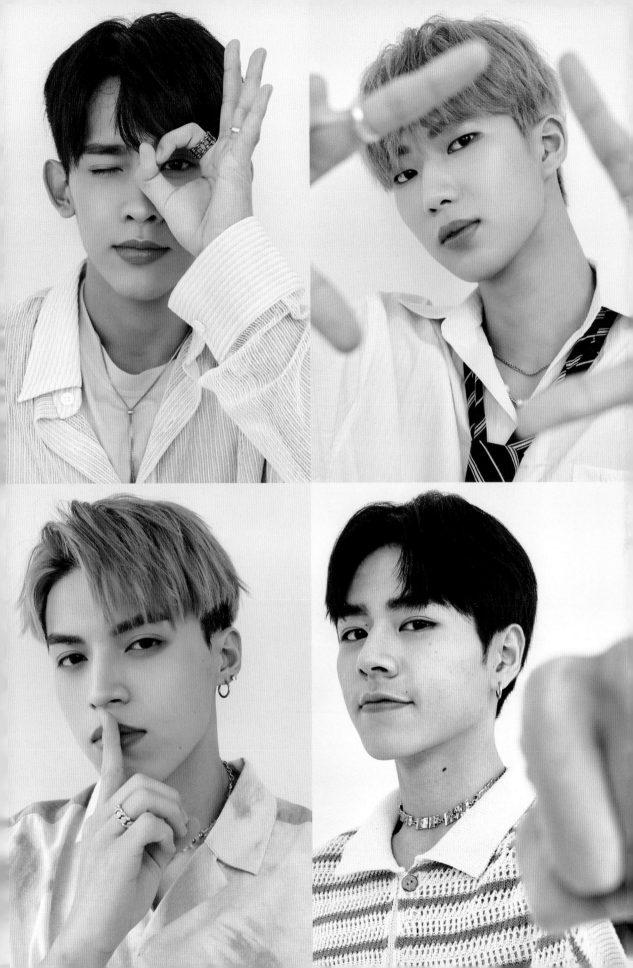

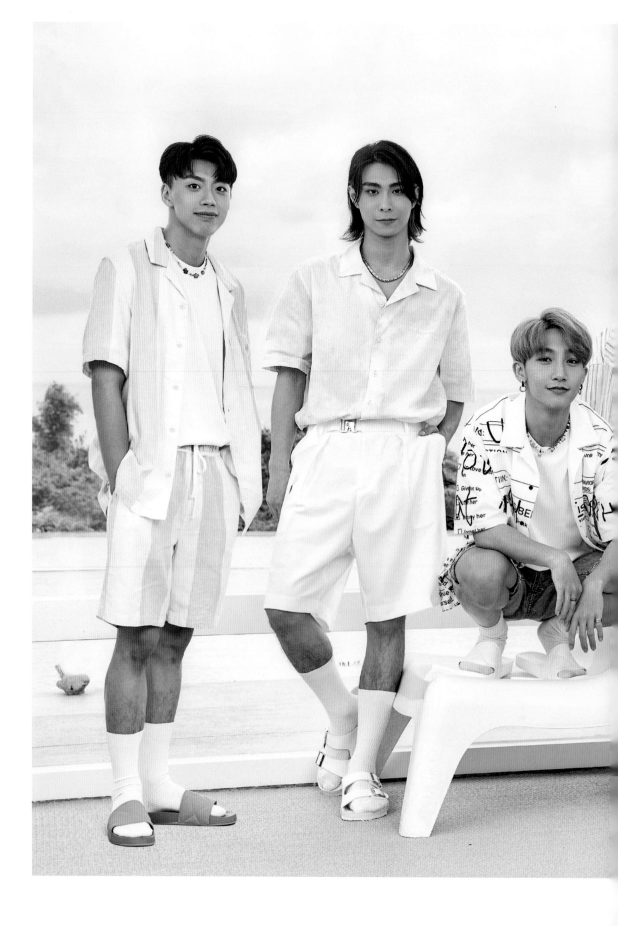

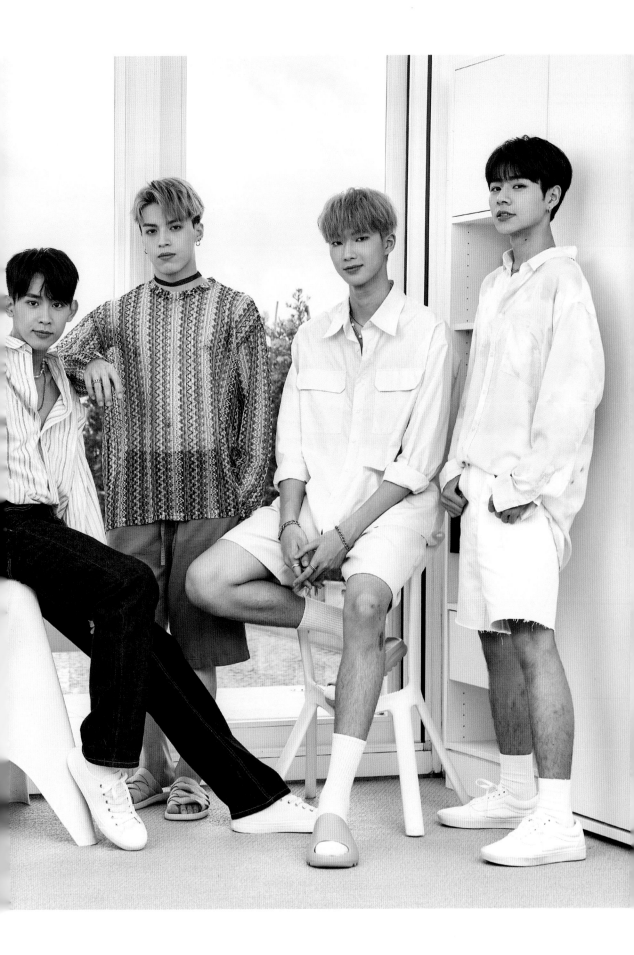

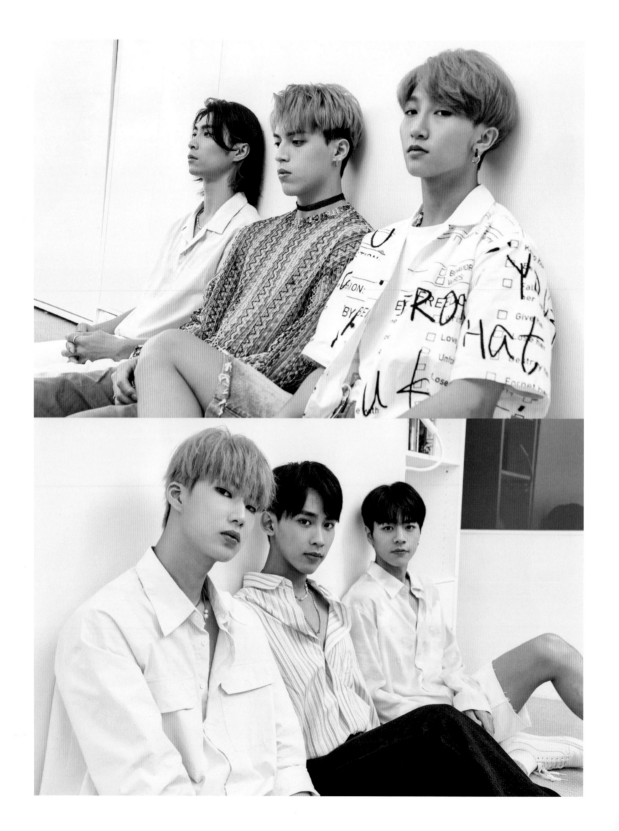

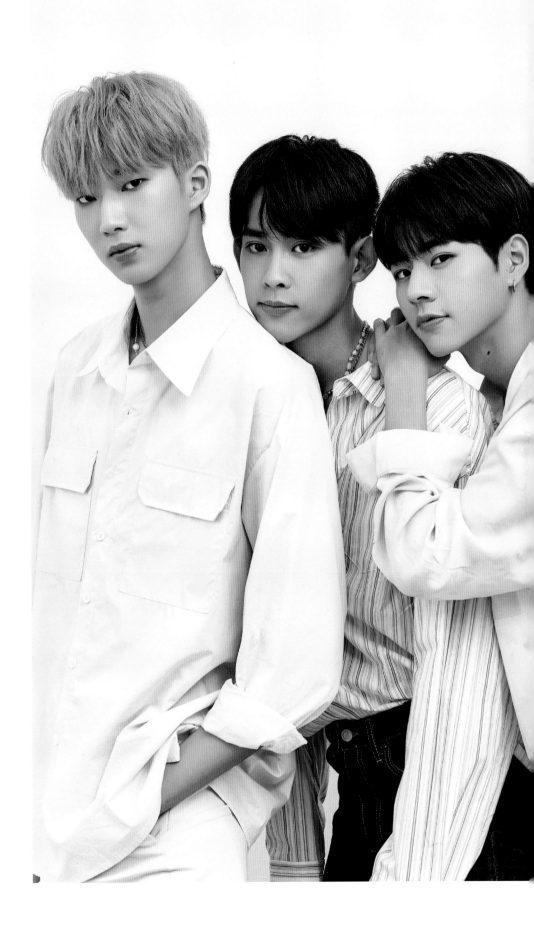

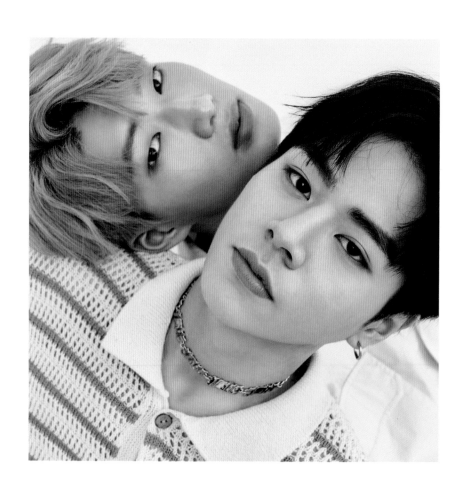

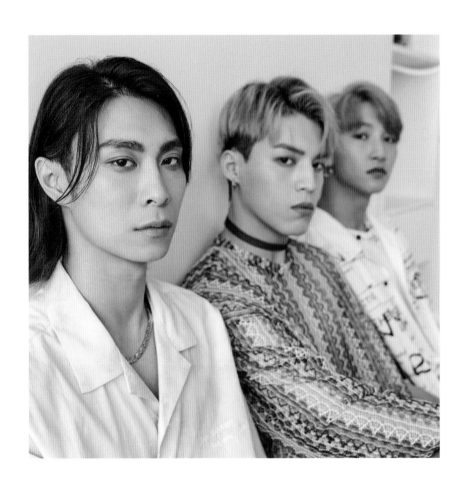

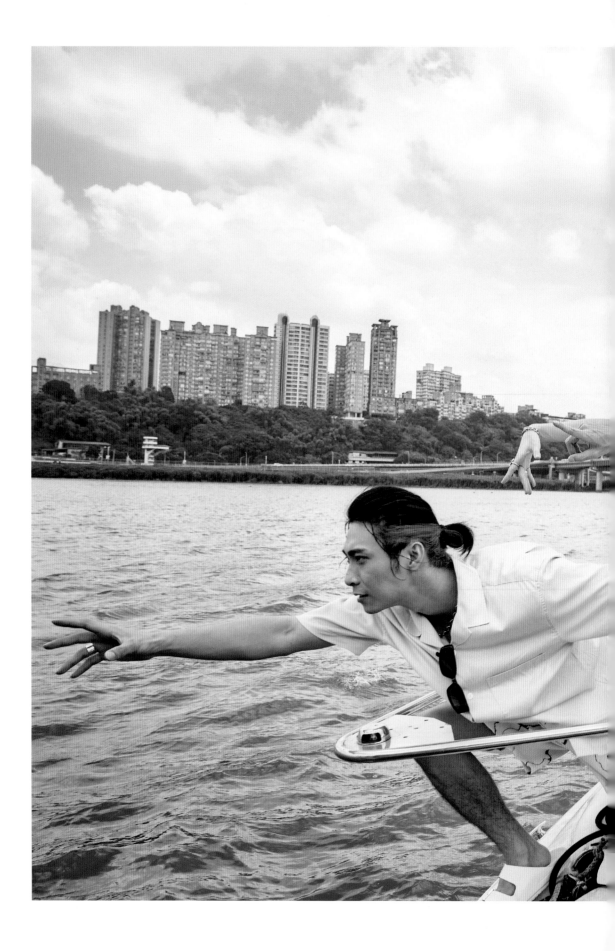

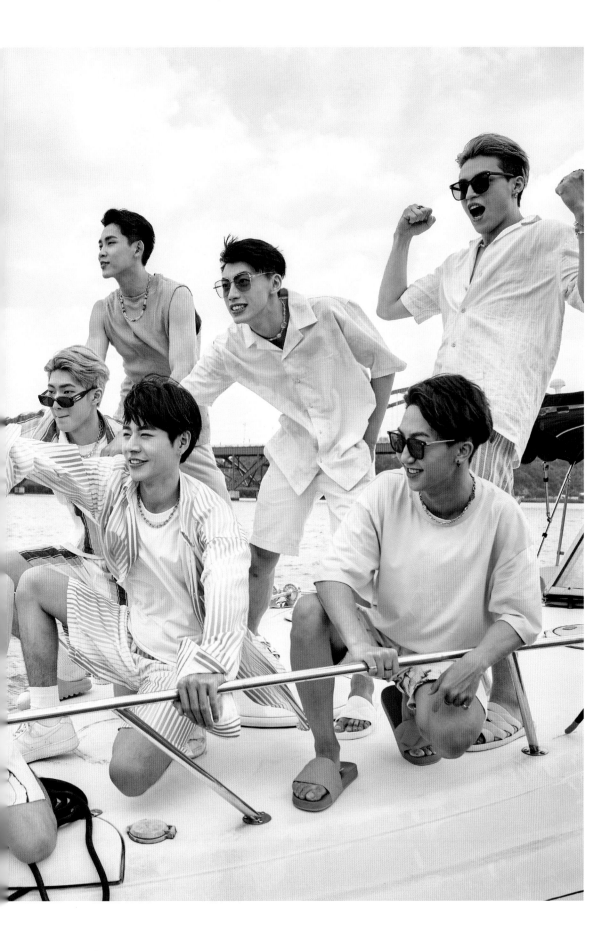

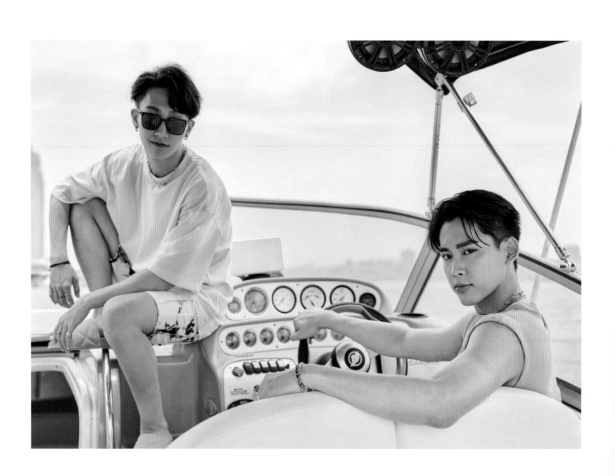

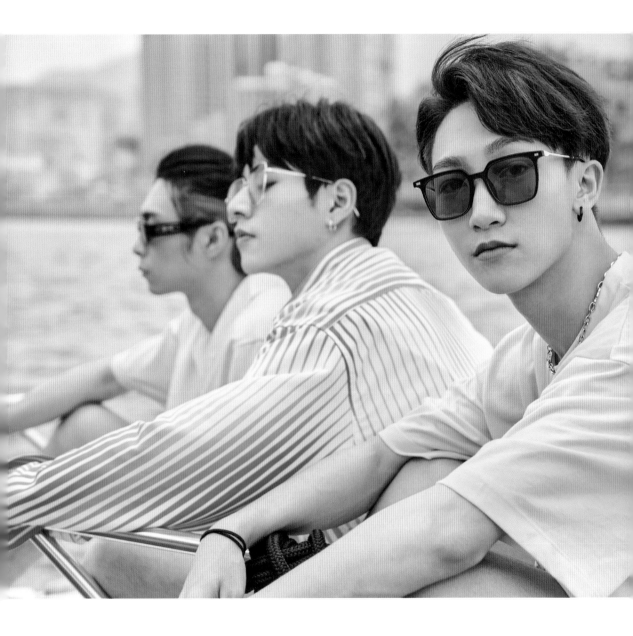

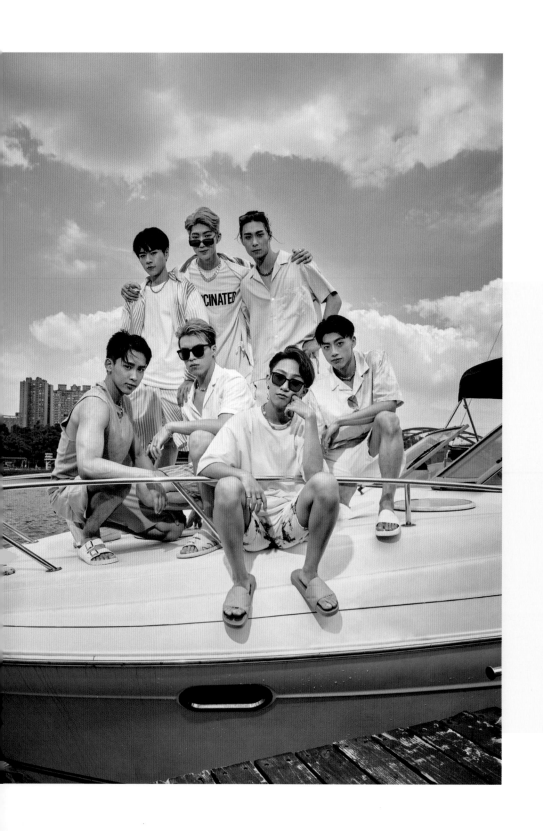

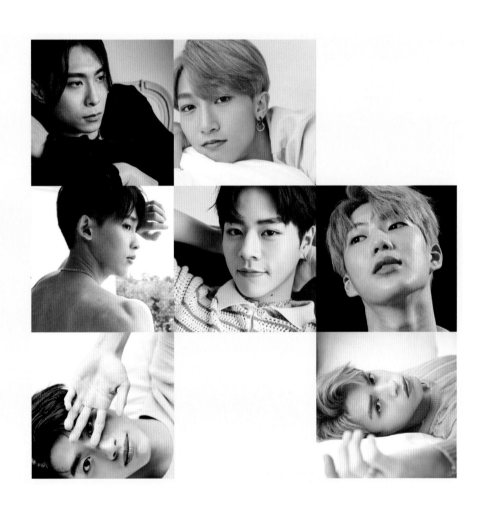

小孩

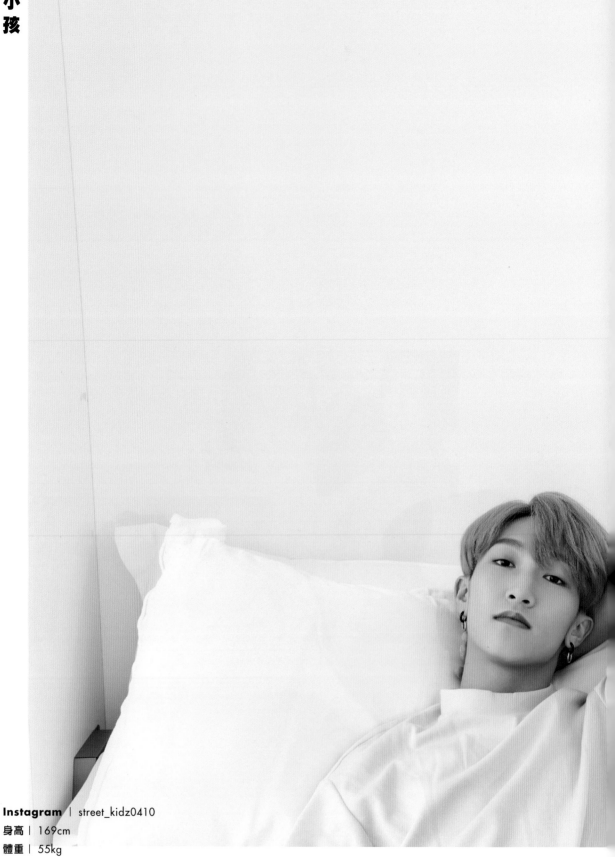

Instagram | street_kidz0410
身高 | 169cm
體重 | 55kg
專長興趣 | 街舞 · 饒舌 · bbox · 吃零食 · 繪畫 · 打電動

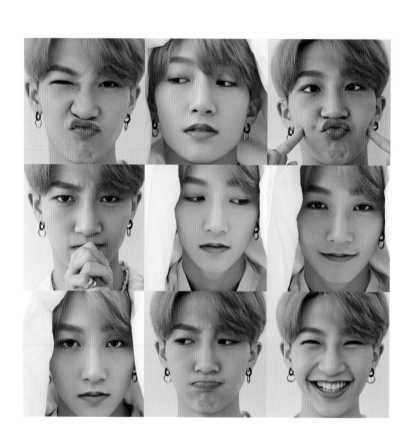

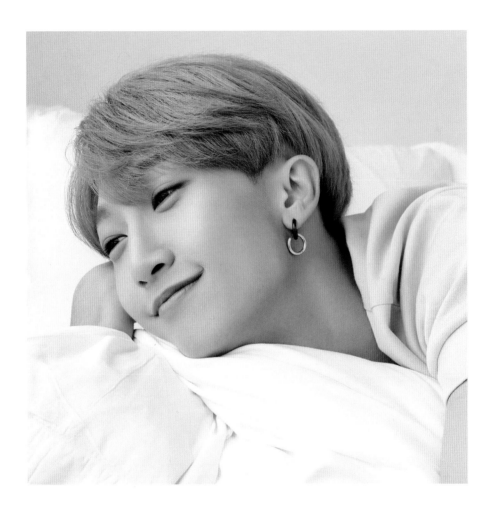

"為了自己所愛的人、事、物去拚命，不需要任何理由"

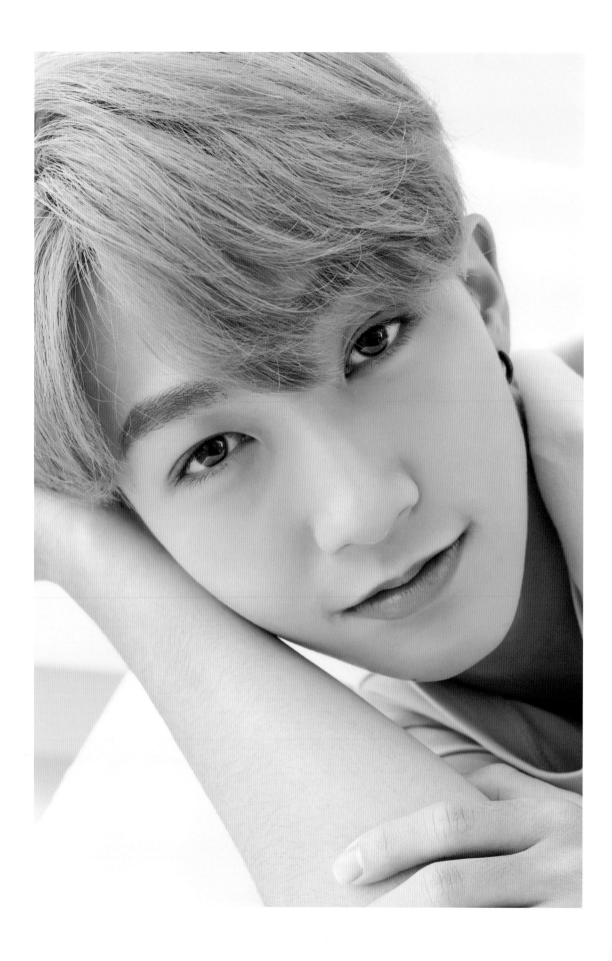

成為《原子少年》讓我產生很多內心上的轉變，以前想做什麼就做什麼，也不太在意別人想法，現在會覺得「不能再那麼任性了」，不知道這算不算是一種長大，但很肯定是讓我不斷進步的動力。我體會到藝人工作真的好辛苦，這條路也非常難走，但我還是會繼續拚，因為這是我最喜歡的事！

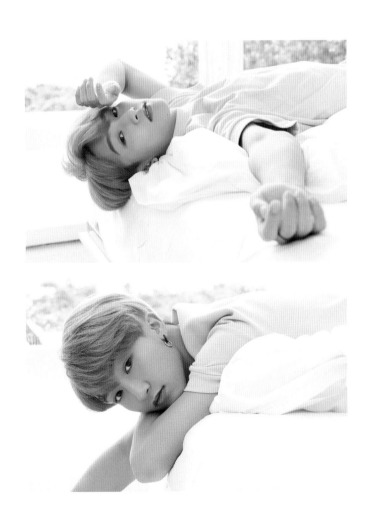

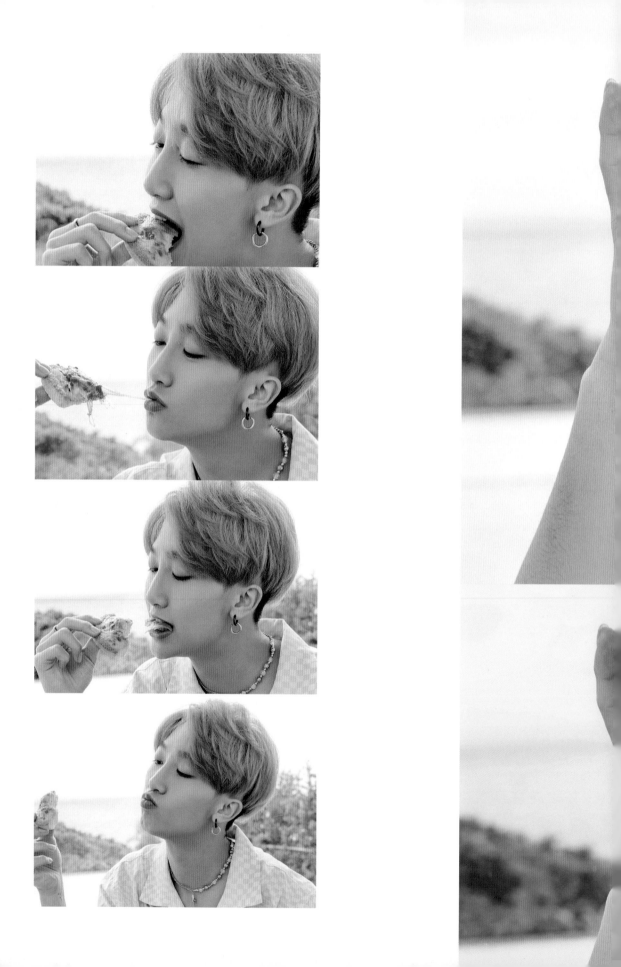

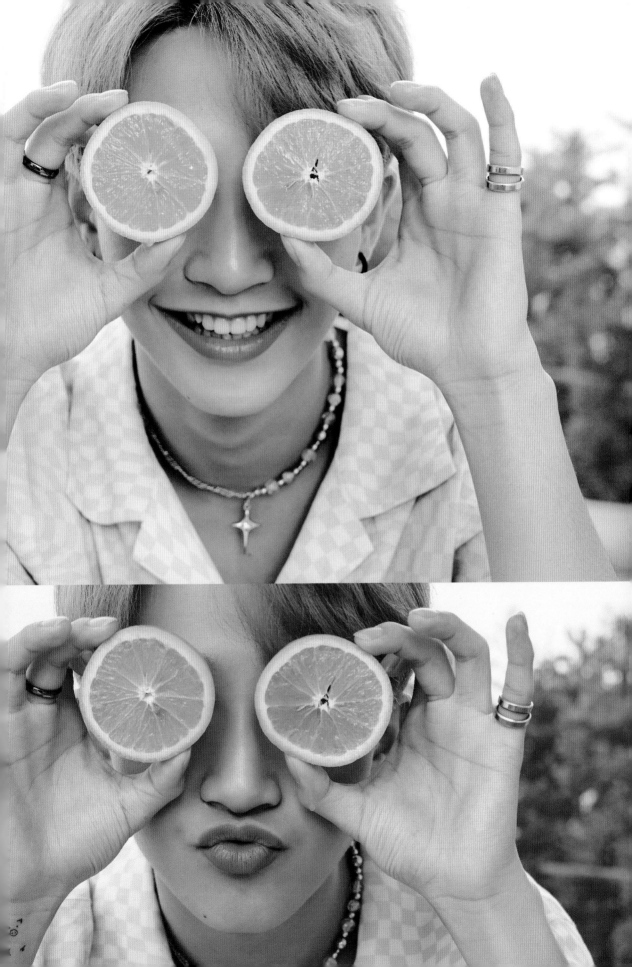

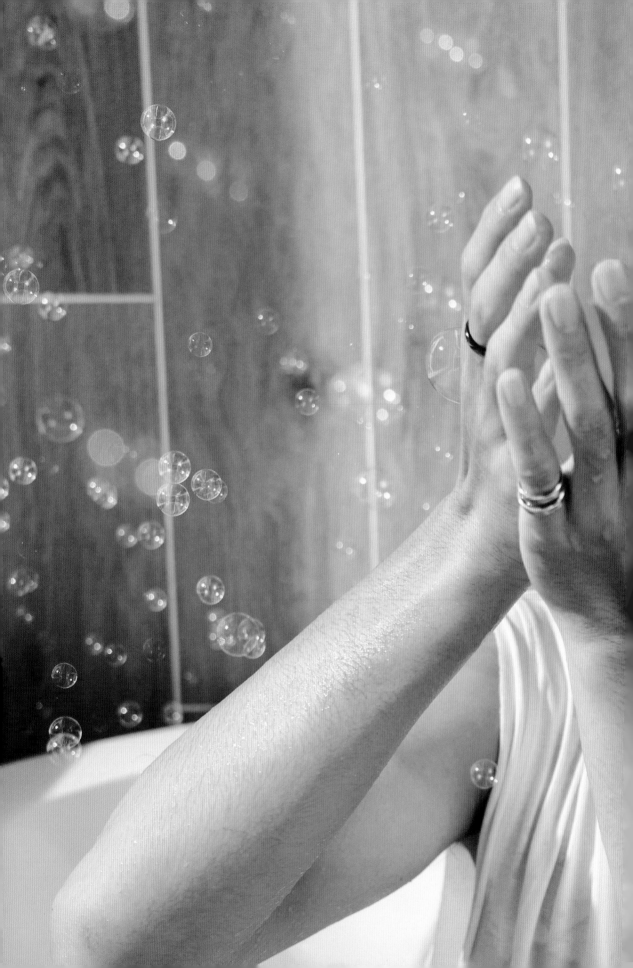

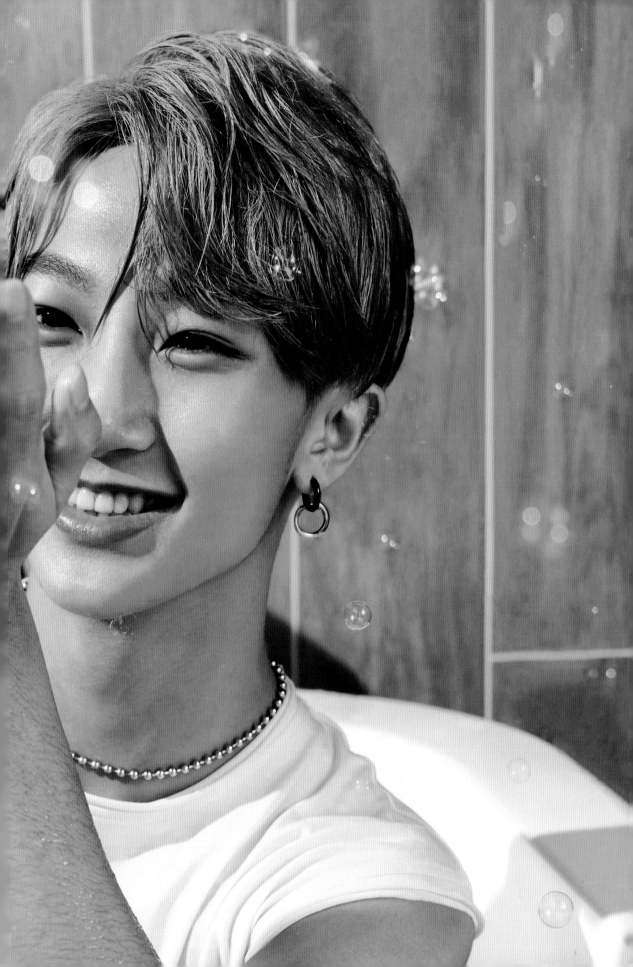

今年夏天我想多投入時間把跳舞的感覺再找回來，畢竟唱跳跟純跳舞是兩種不同運用肢體的方式。我沒接受過正規的歌唱訓練，接下來想去上專業課程，給自己一個小目標，希望能夠自己做一首歌，有自己的作品。

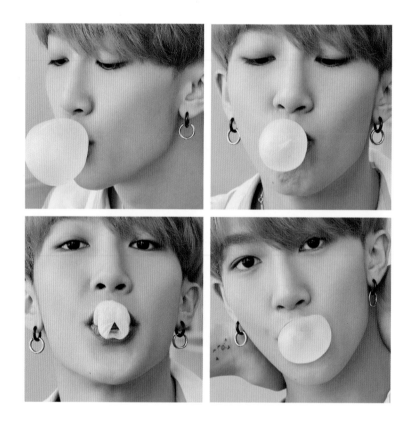

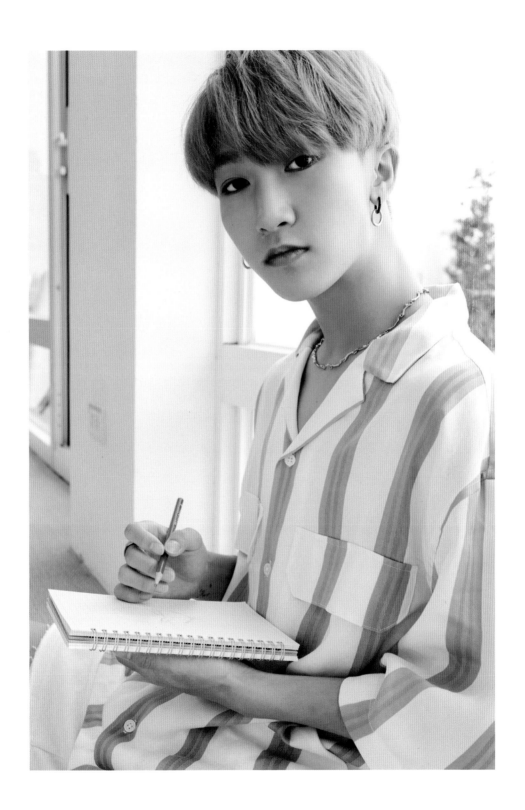

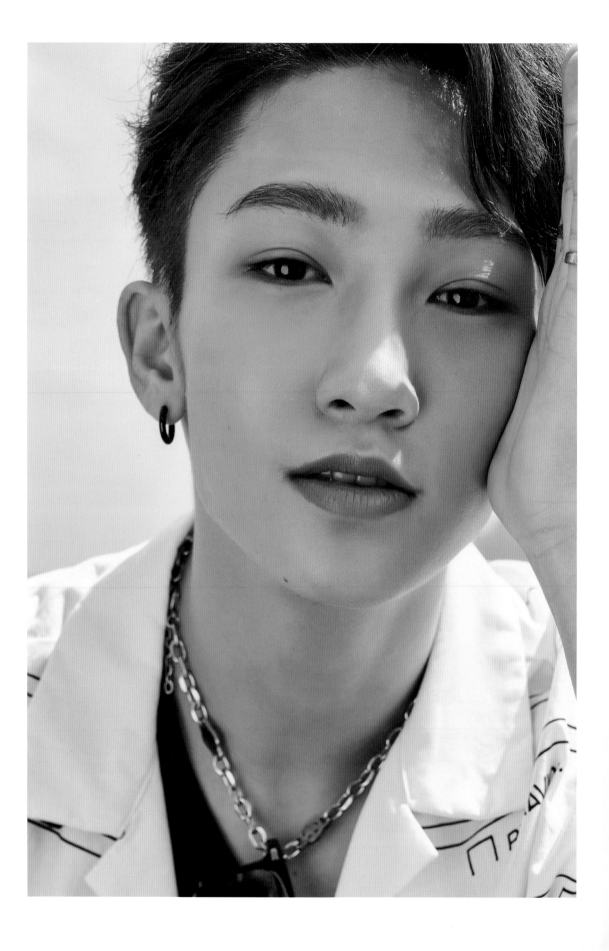

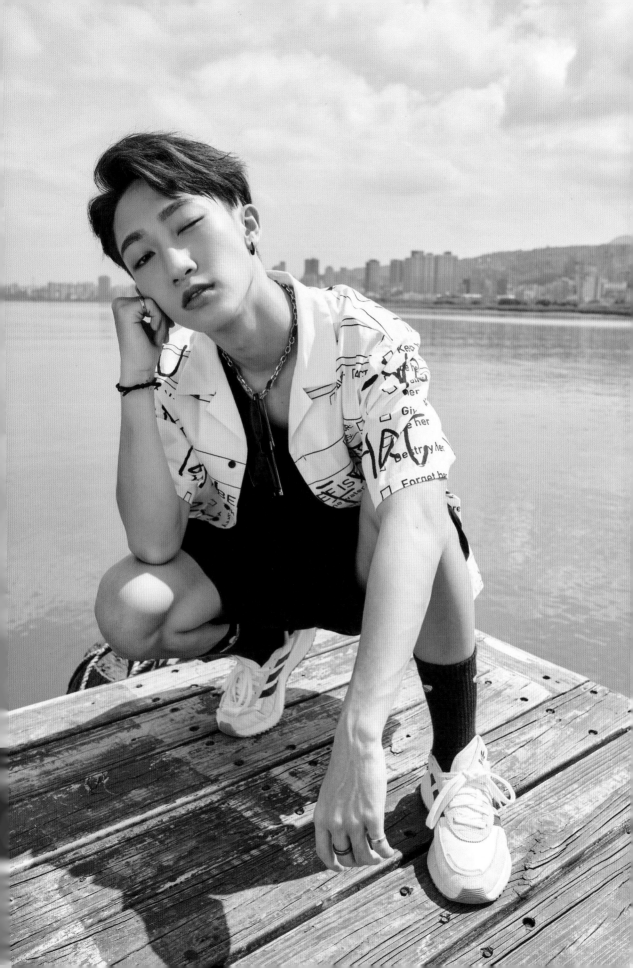

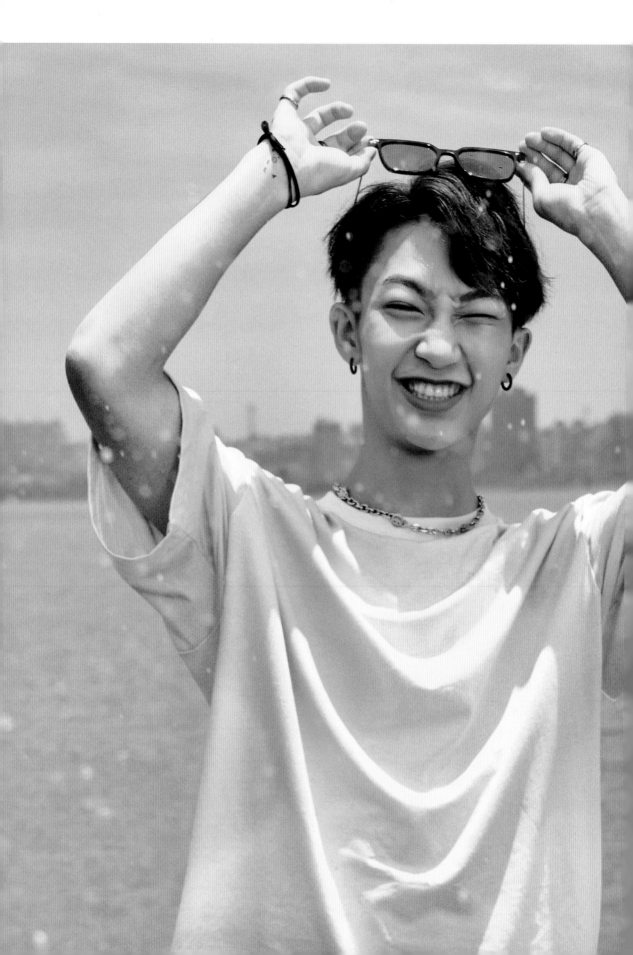

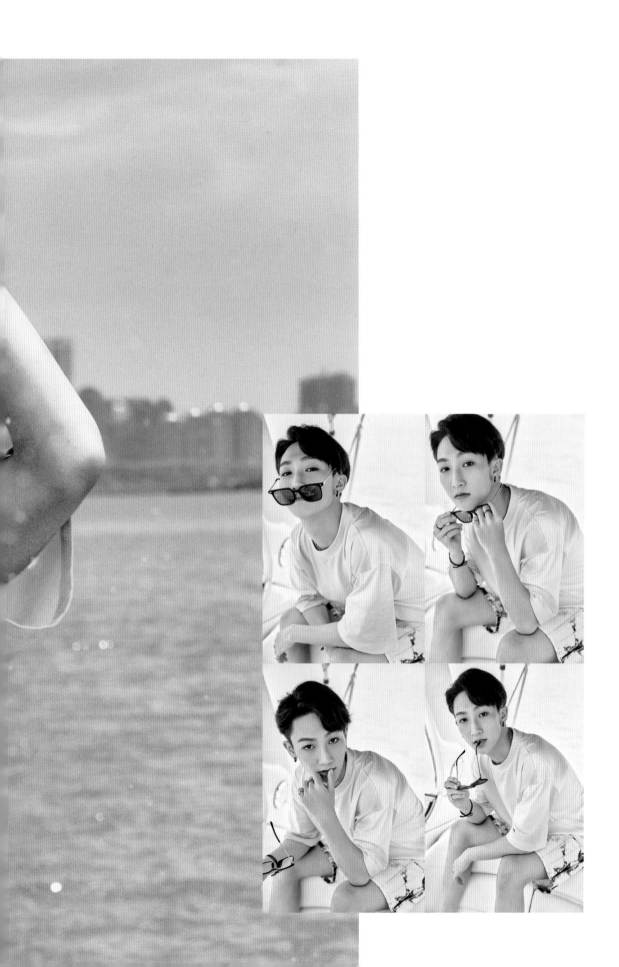

黃文廷

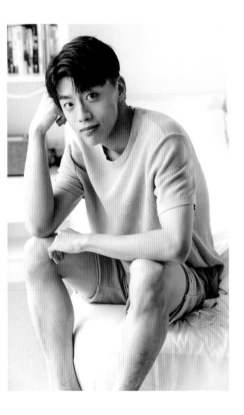

Instagram | wen_0527
身高 | 175cm
體重 | 60kg
專長興趣 | 武術、跳舞、唱歌

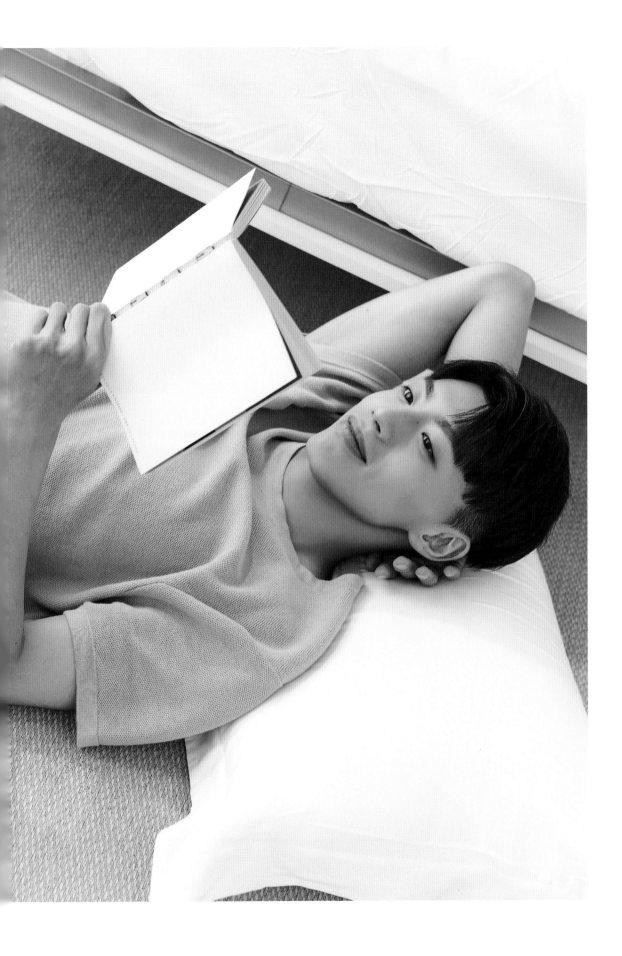

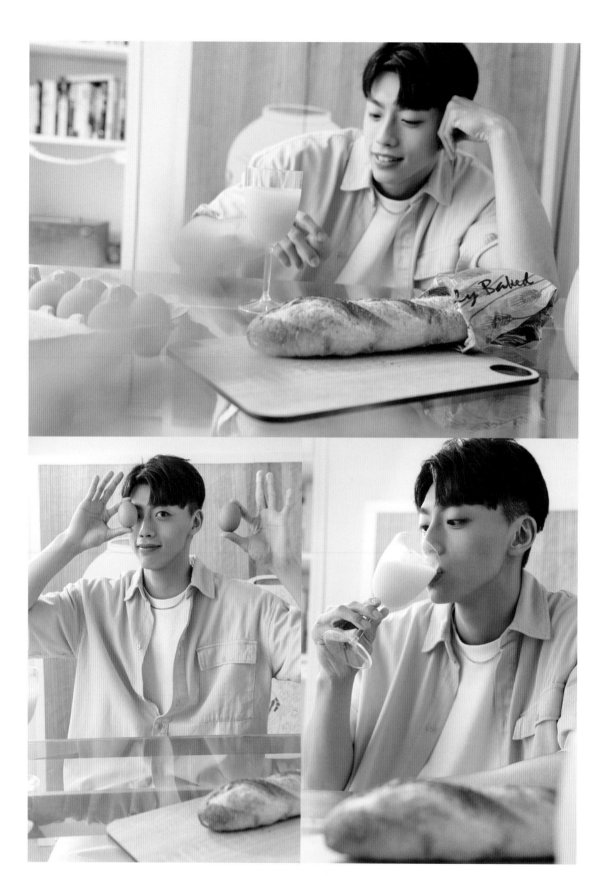

"Every day may not be good ,
but there is something good in every day."

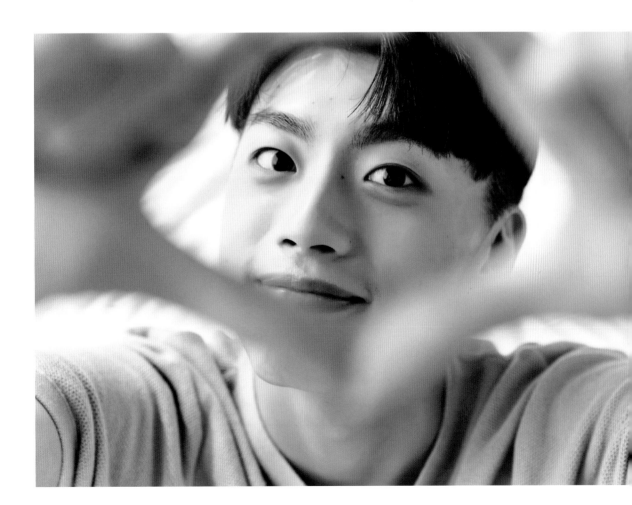

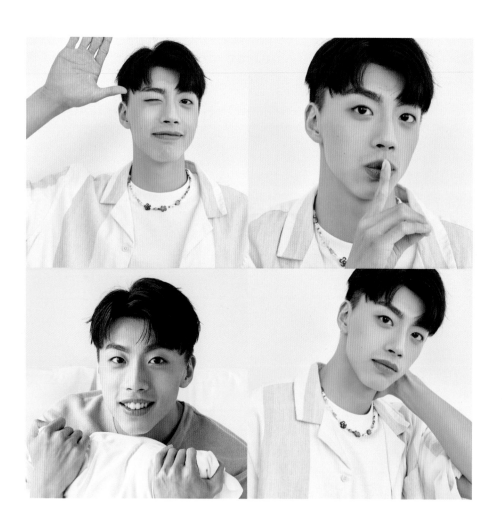

參加《原子少年》後，不論在唱跳或面對挑戰的態度上，我都意識到失敗並不可怕，失敗後才有機會重新審視自己，找出更有機會成功的方法，在用盡全力之前都不能算真正的失敗。這讓我能大膽追夢，更加相信自己做得到，因為努力一定會有所收穫！

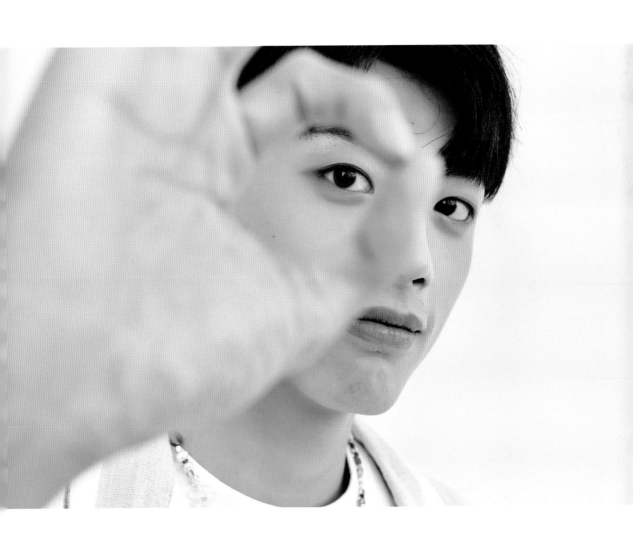

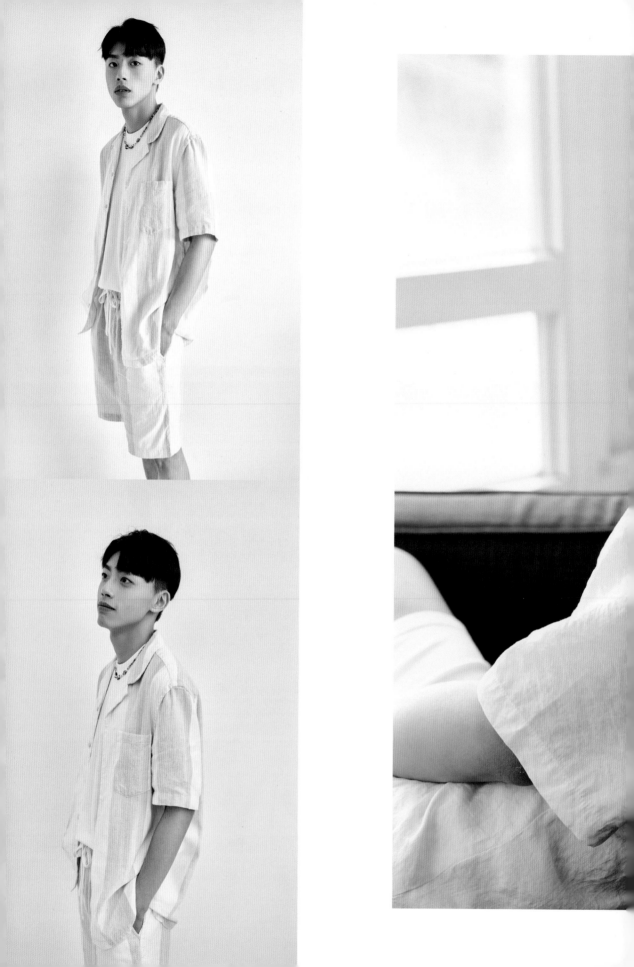

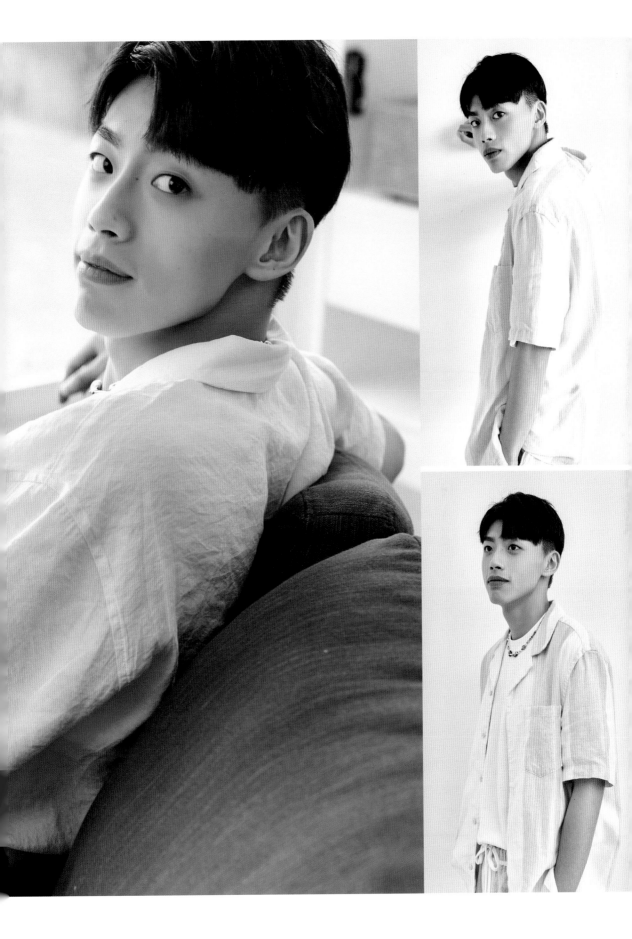

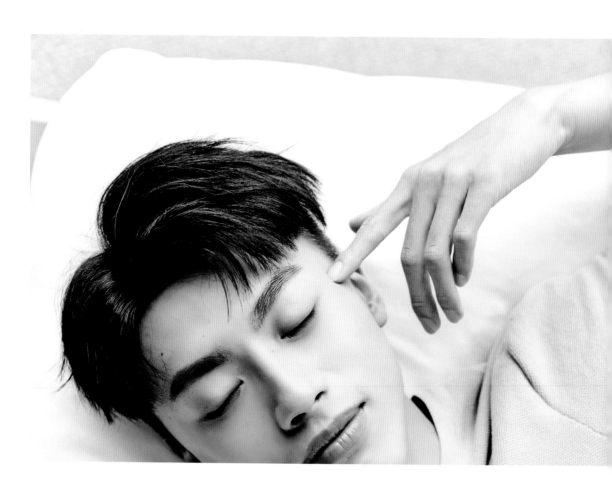

這個夏天我要持續精進自己的舞蹈歌
唱能力，也會持續鍛鍊體力、維持良
好體態。我的小目標是要讀完兩本喜
歡的書，豐富自己的知識量體。

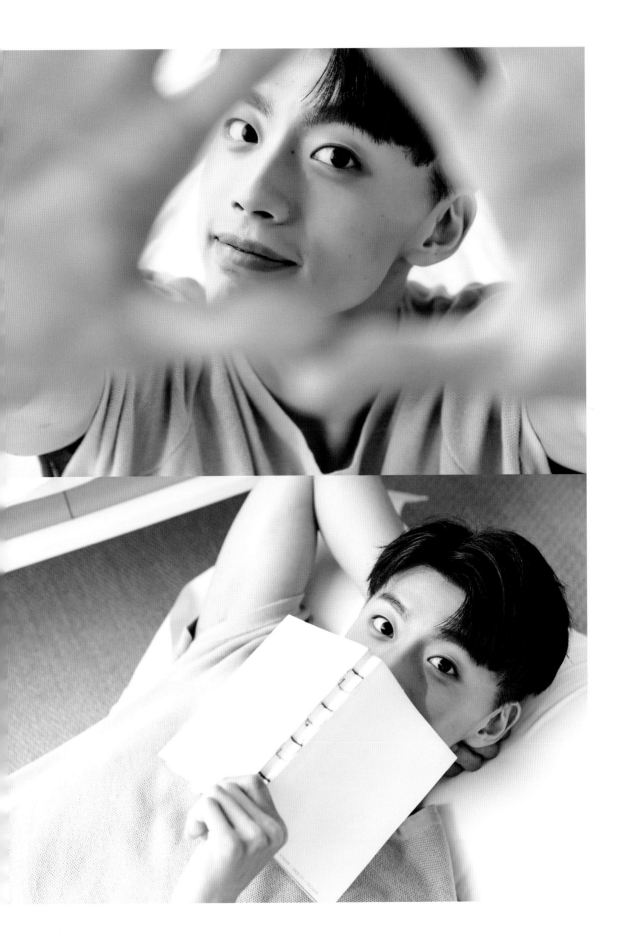

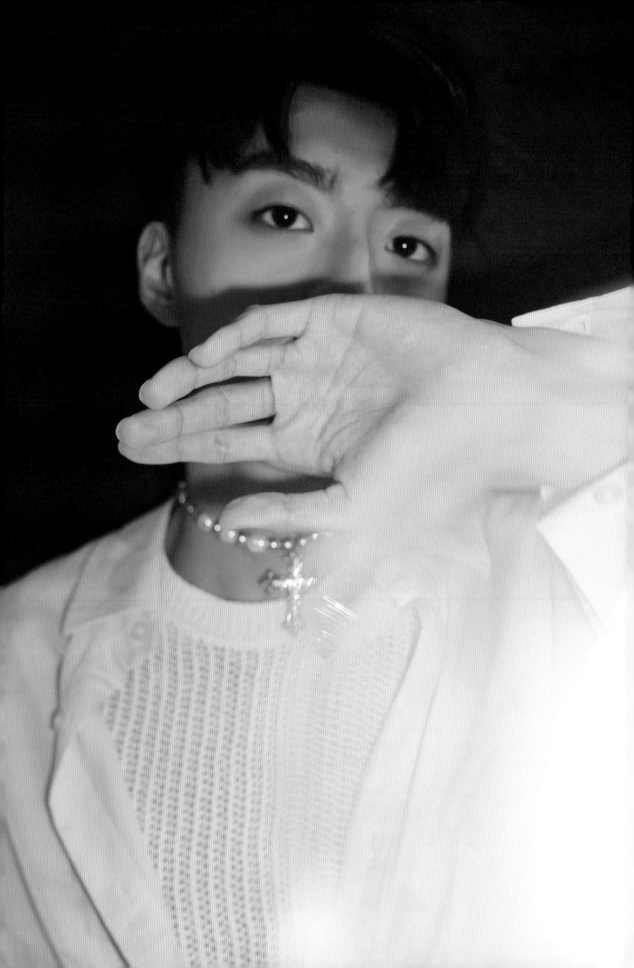

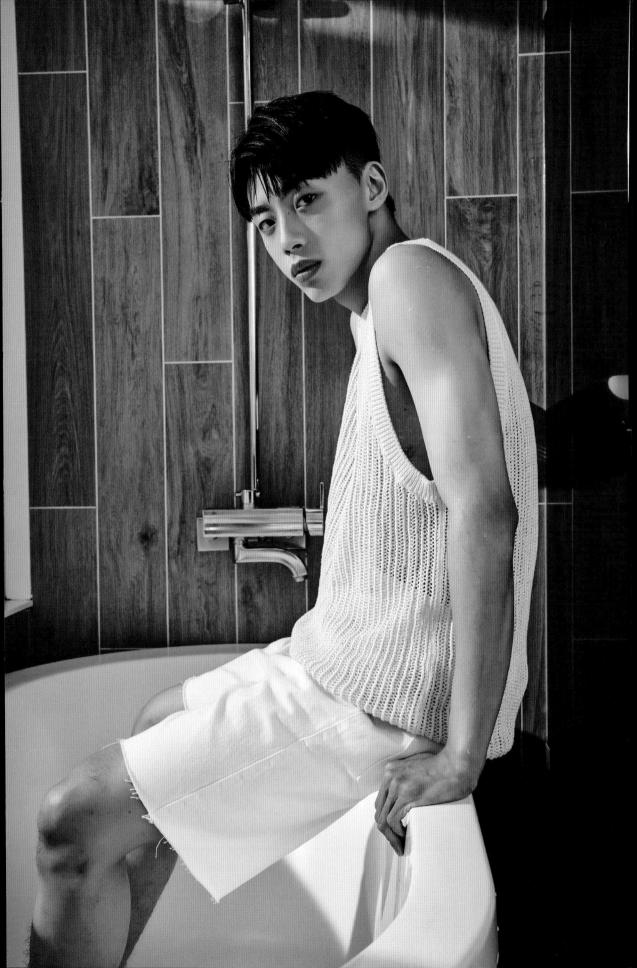

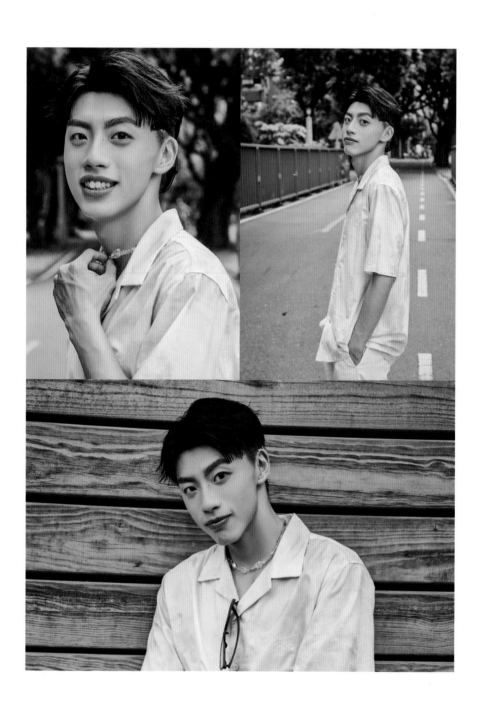

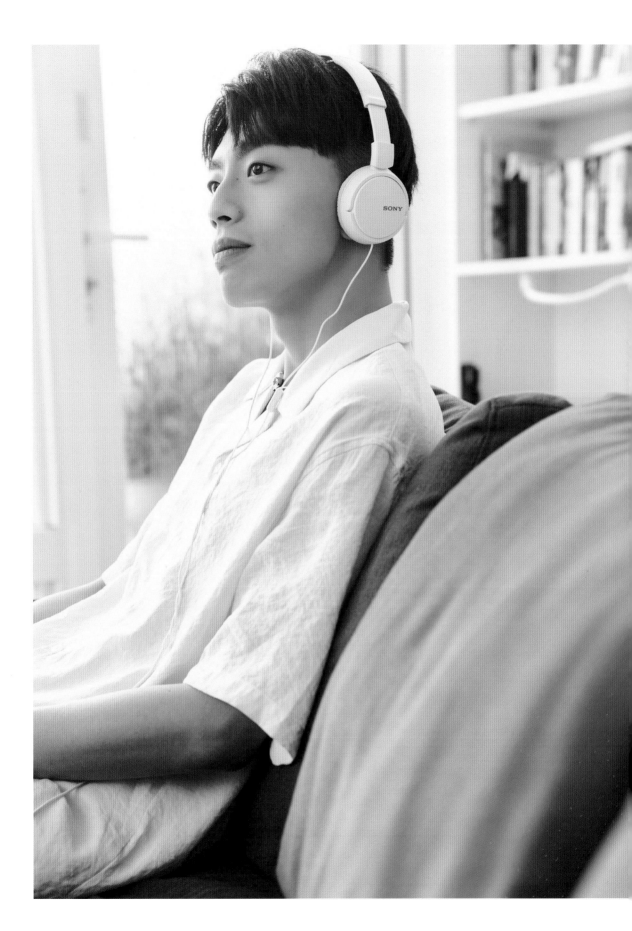

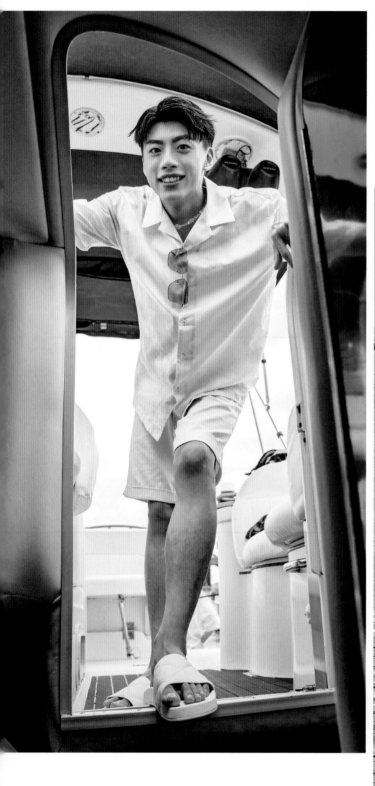
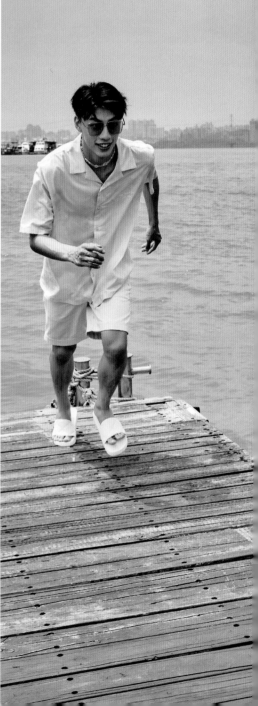

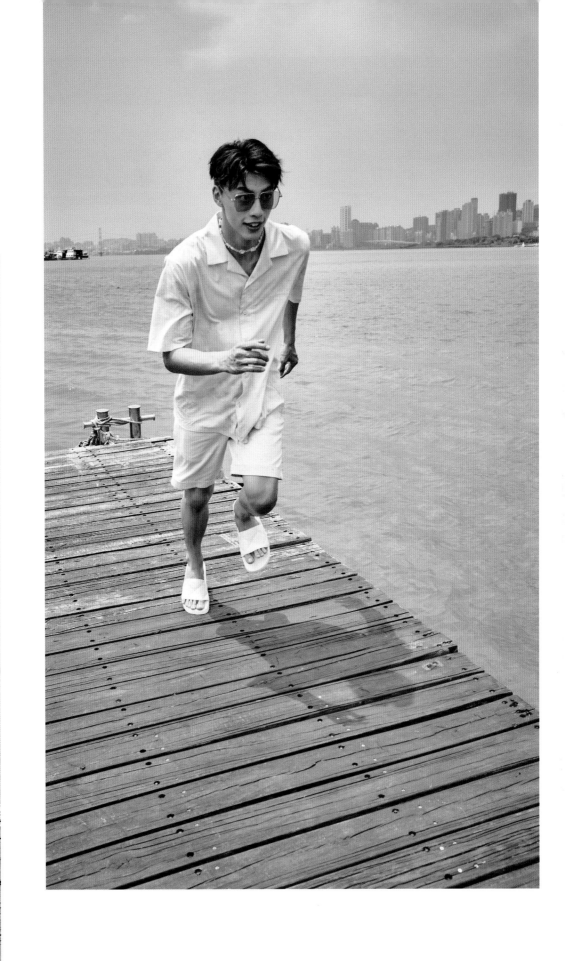

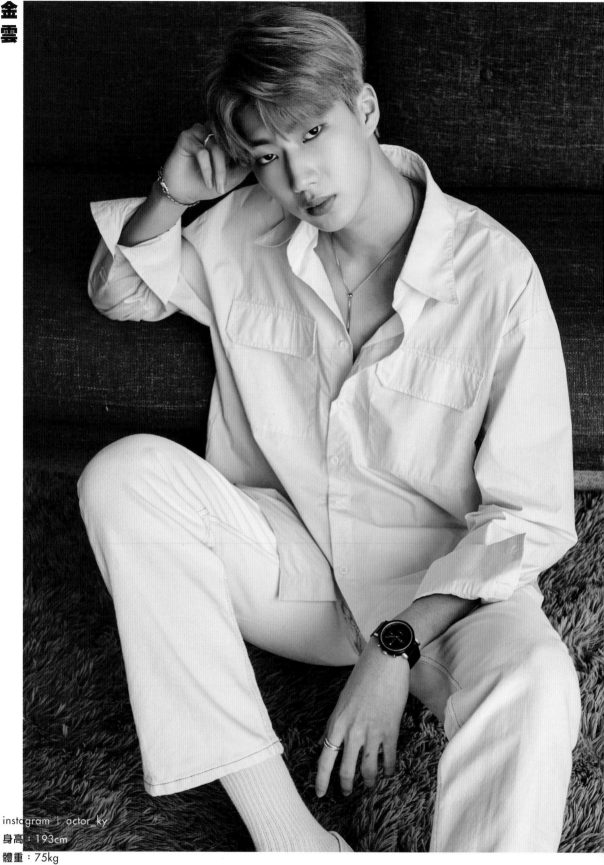

金雲

instagram | actor_ky

身高：193cm

體重：75kg

專長興趣：打籃球、跳高、跳舞看劇、運動、聽音樂

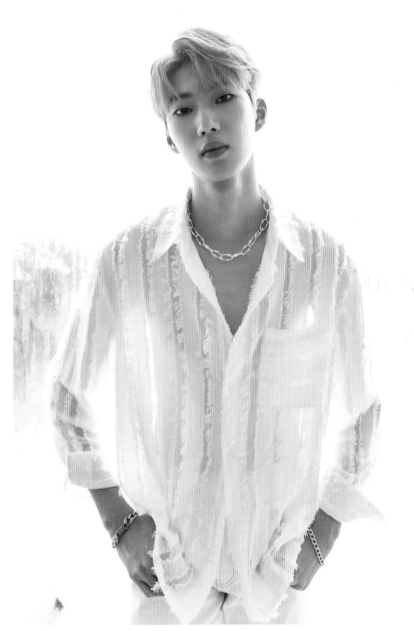

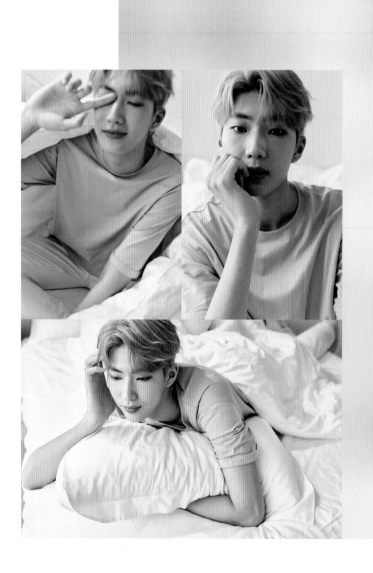

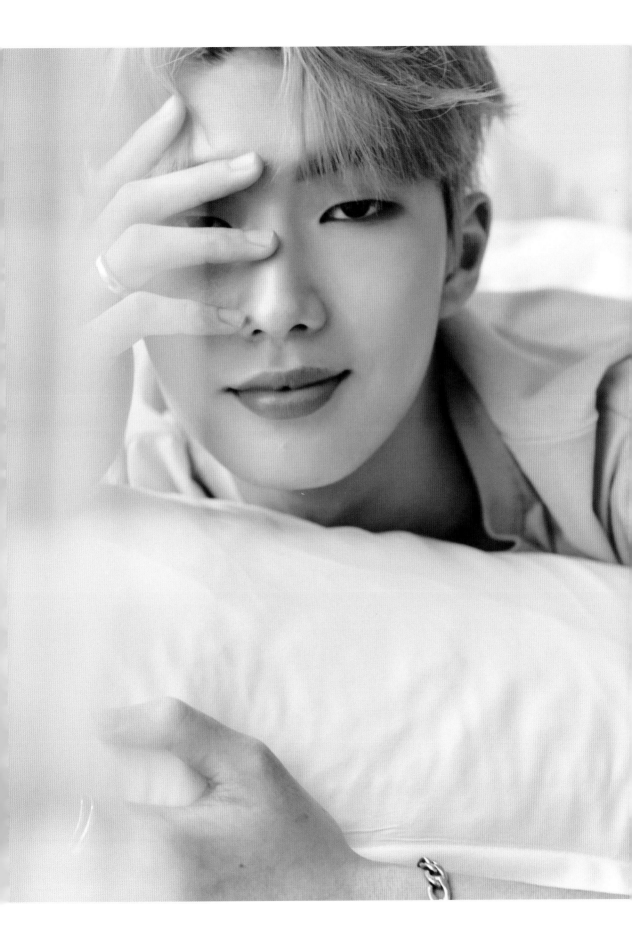

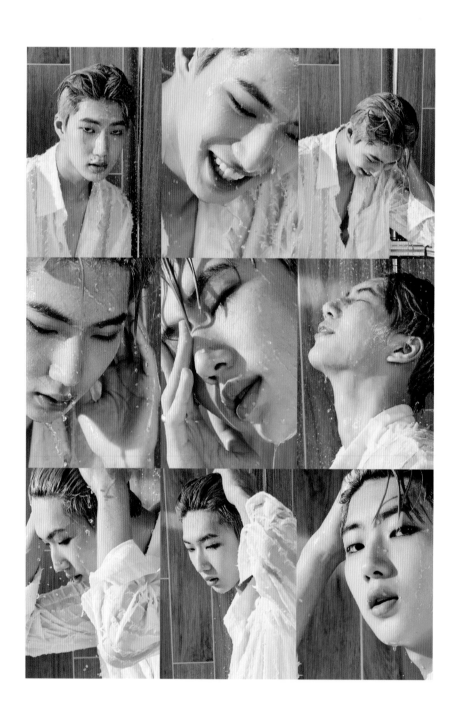

"保持初衷，別遺失了最初的自己"

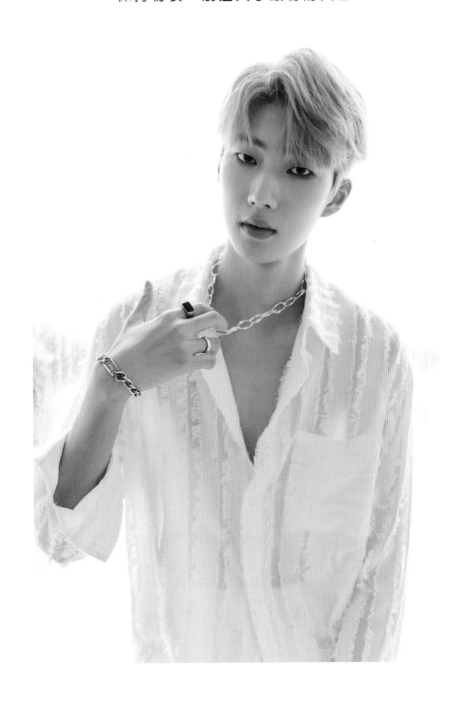

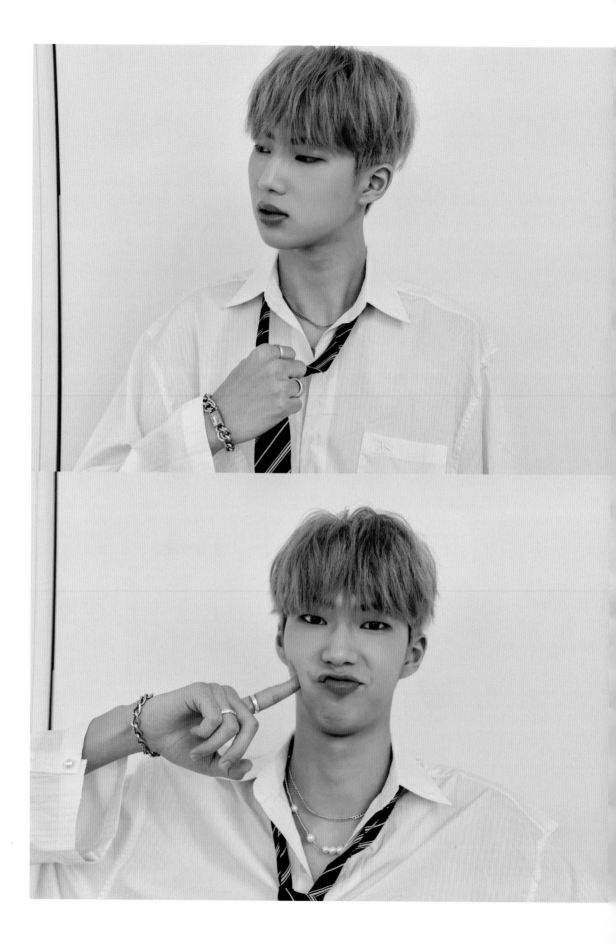

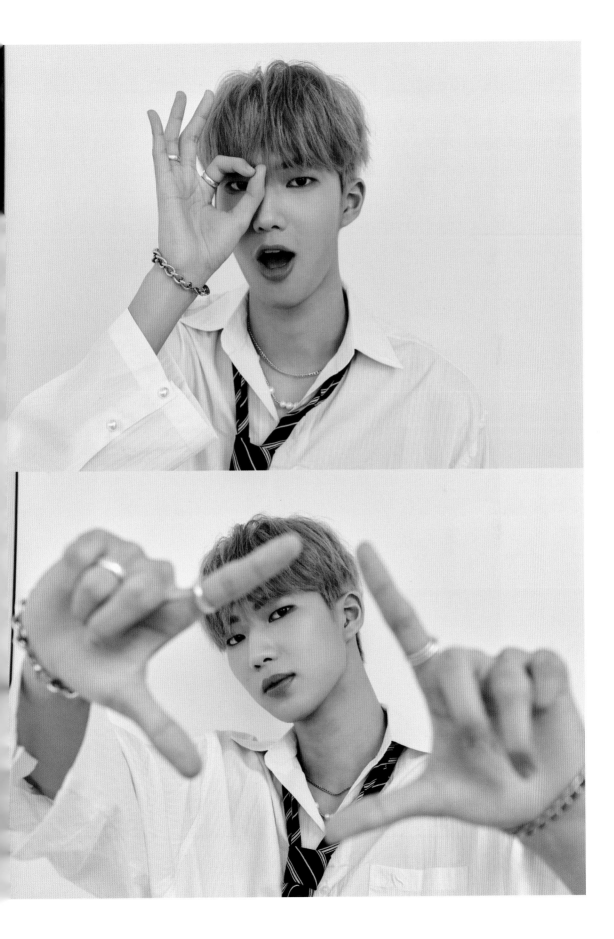

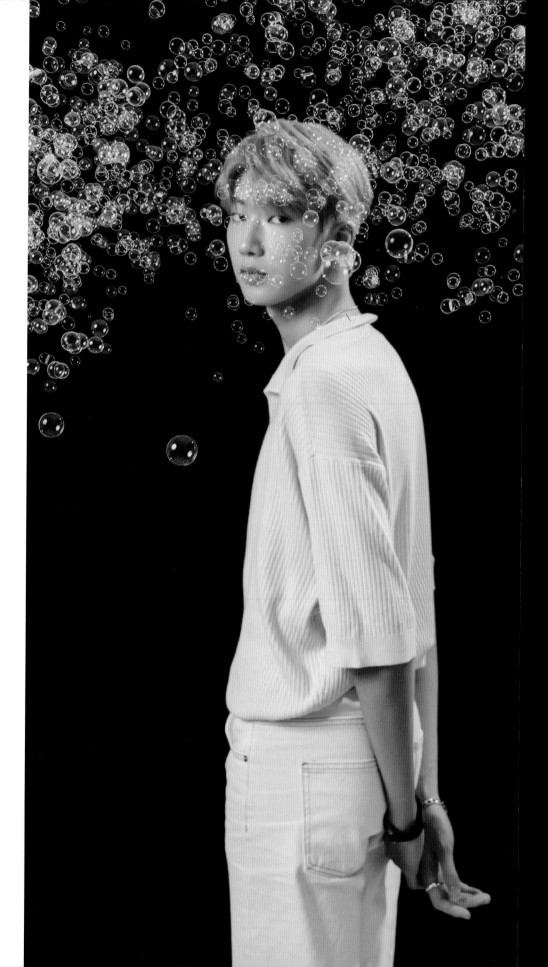

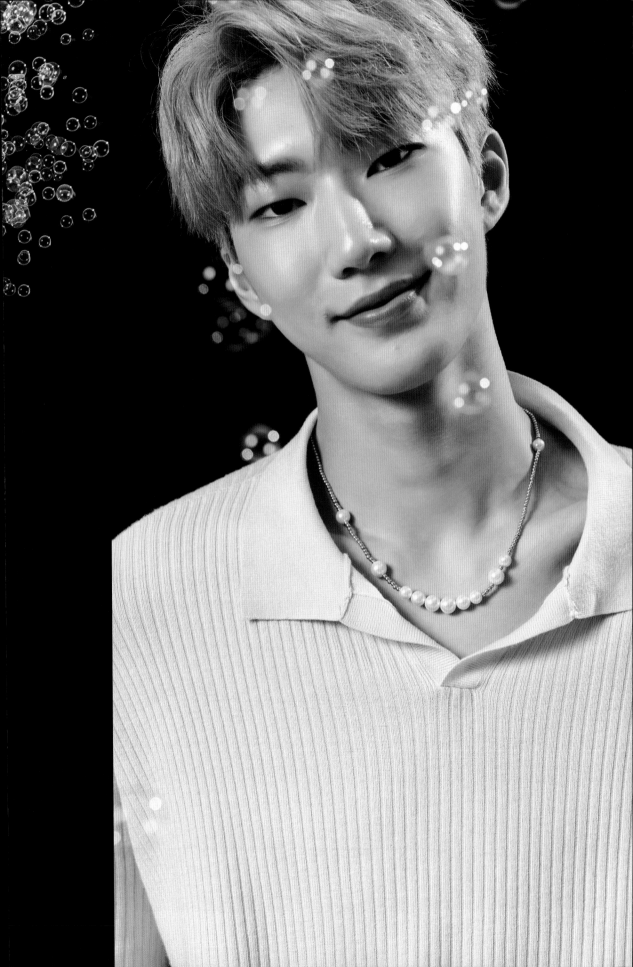

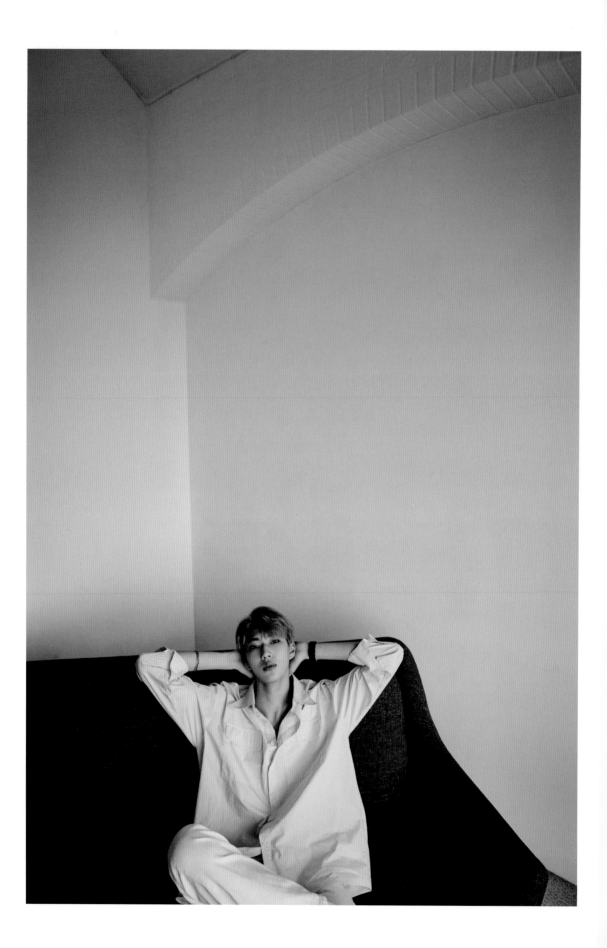

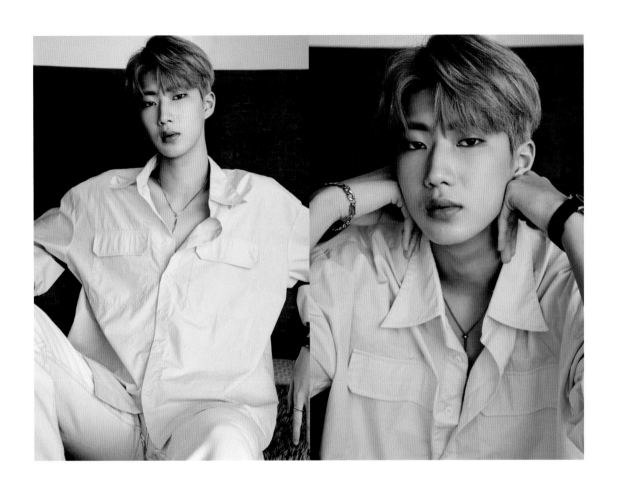

一開始參加《原子少年》時，其實我
什麼都不會，唱跳都沒學過，進到原
子，除了開始學唱跳，經過星球聯盟
的階段，和不同成員間的磨合與融入
團體生活，都是讓我體悟深刻的新技
能。這段時間讓我體認到自己跟螢光
幕前的明星與藝人還是有很大的差
距，雖然自己對表演的興趣高過於唱
跳，但還是得把基本功練好，才知道
如何做出更吸引人、更具魅力的表演。

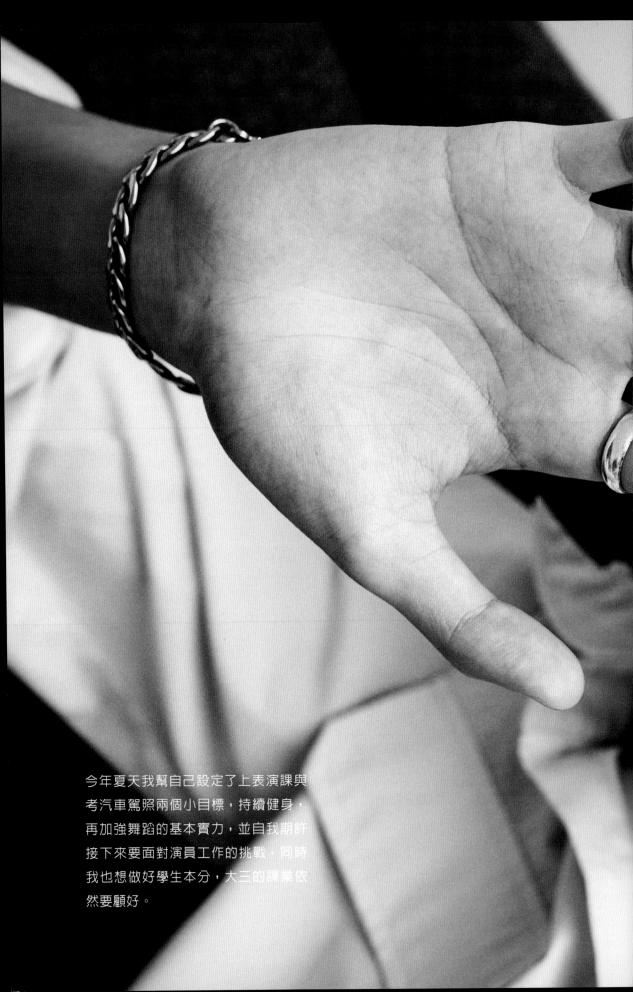

今年夏天我幫自己設定了上表演課與
考汽車駕照兩個小目標，持續健身，
再加強舞蹈的基本實力，並自我期許
接下來要面對演員工作的挑戰，同時
我也想做好學生本分，大三的課業依
然要顧好。

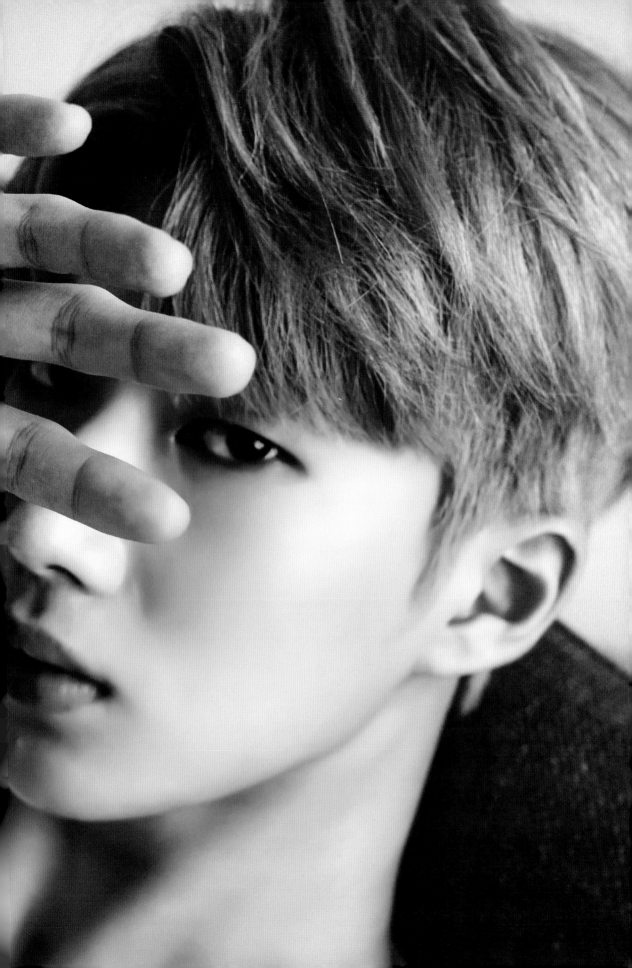

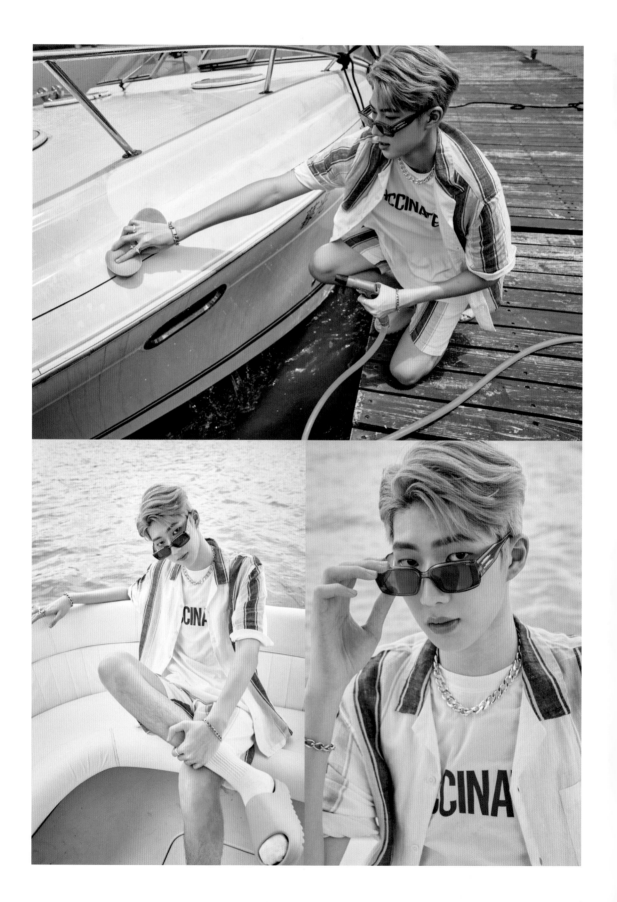

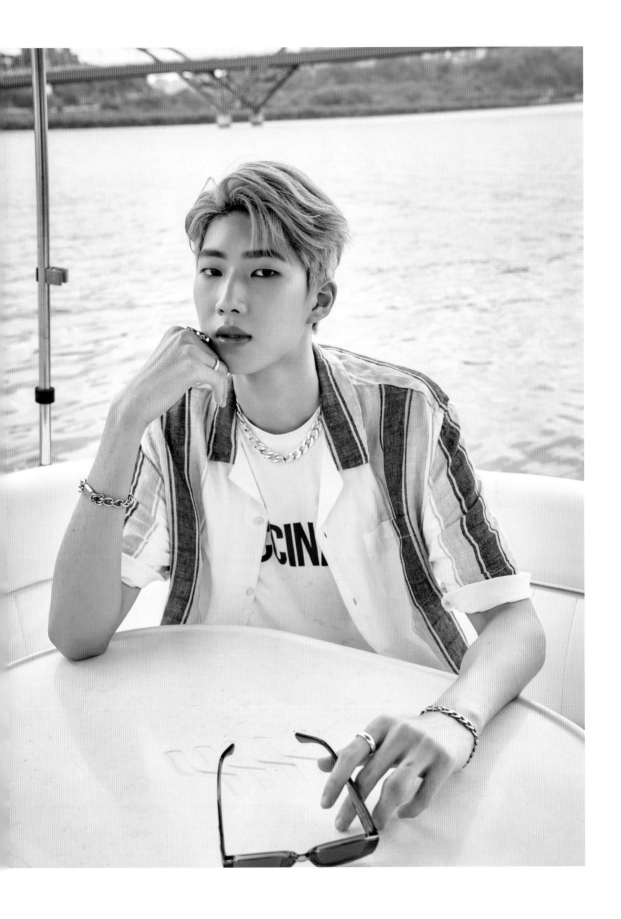

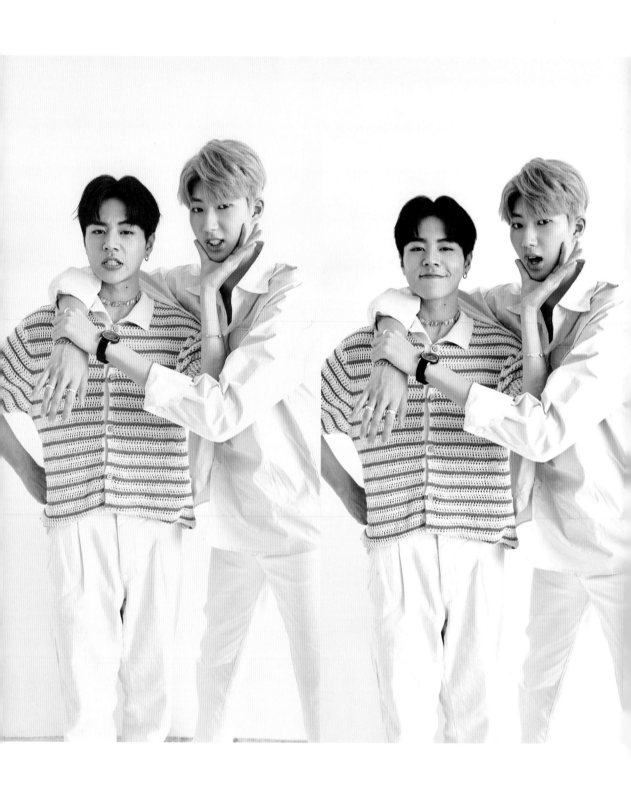

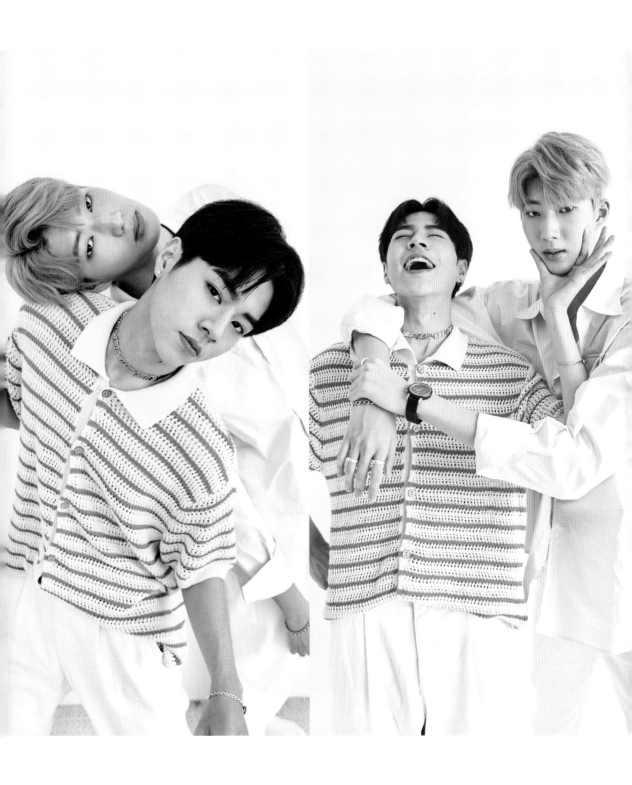

林佳辰

instagram ｜ summer06_05
身高：180cm
體重：66kg
專長興趣：唱歌、吉他、街舞

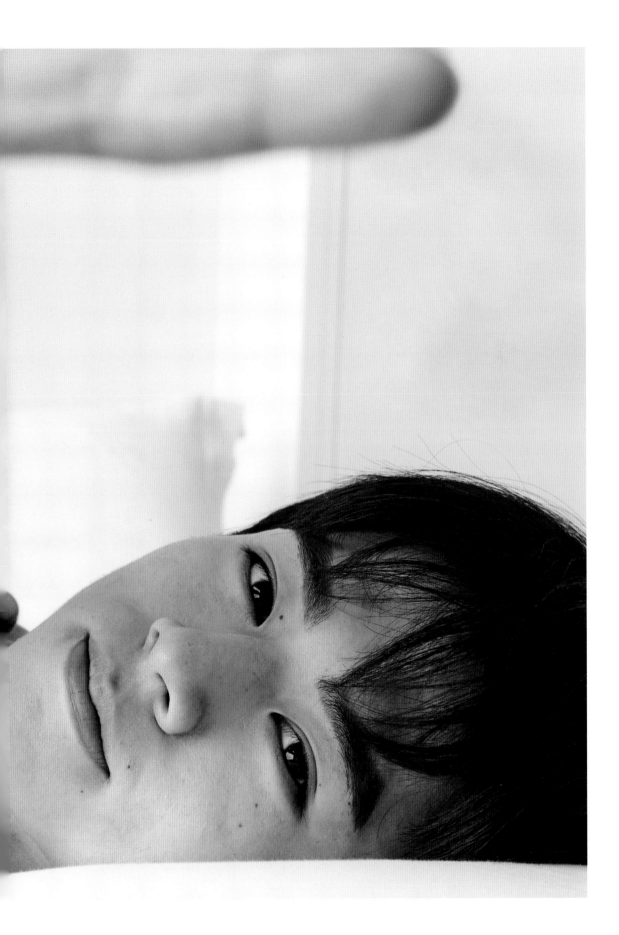

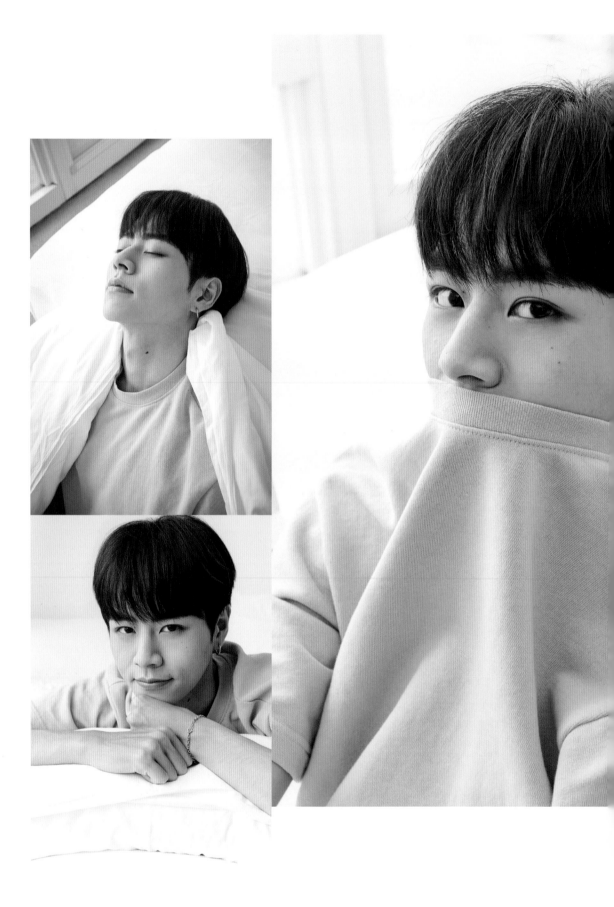

"輸給別人沒關係但要戰勝自己"

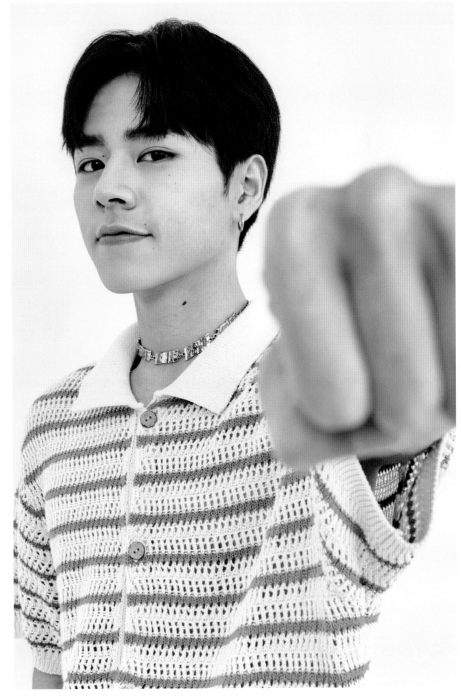

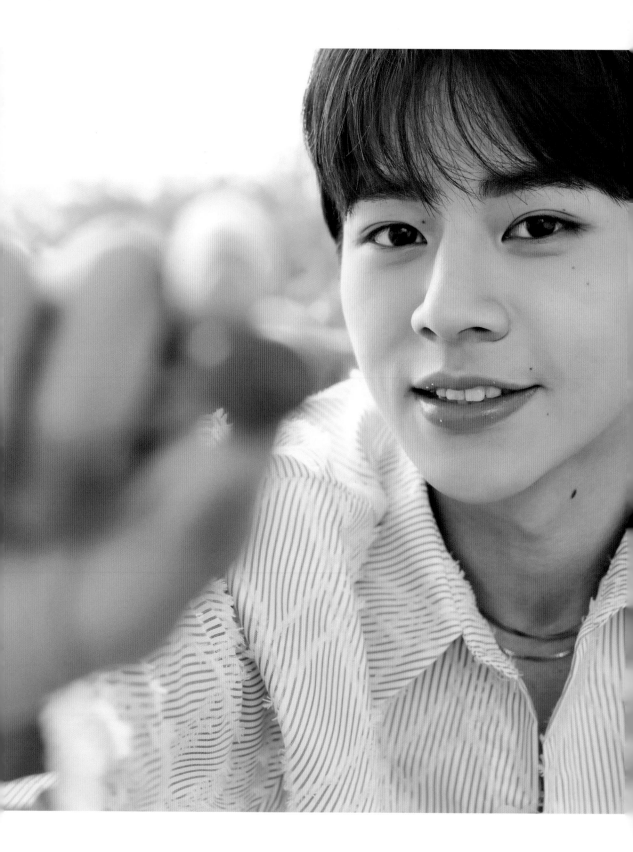

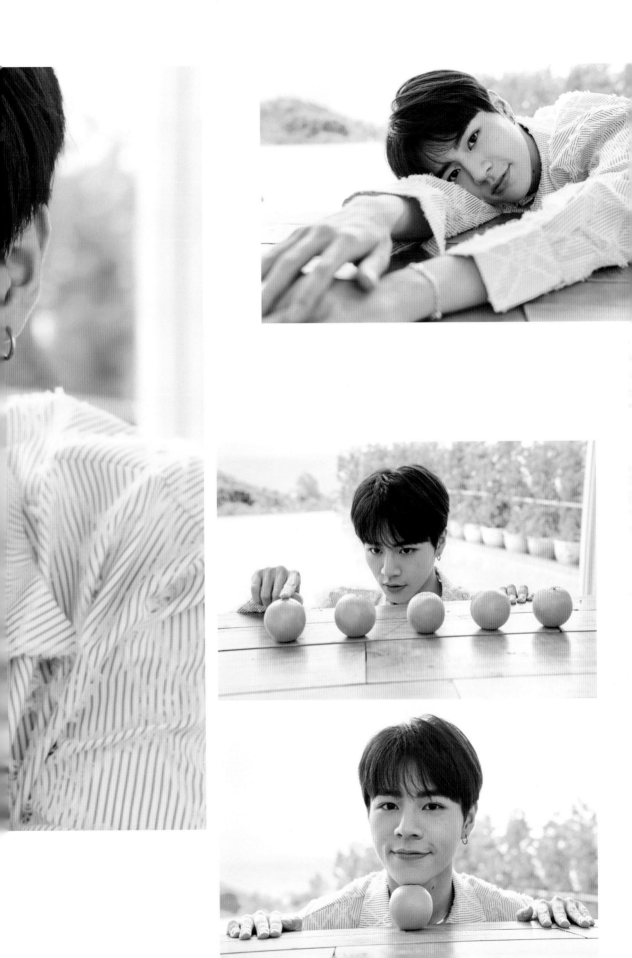

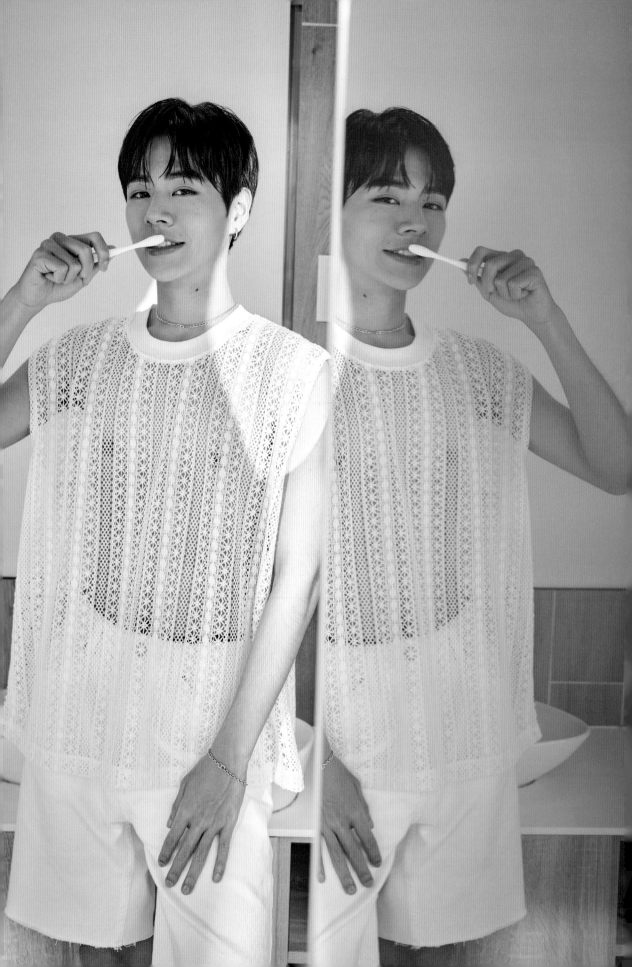

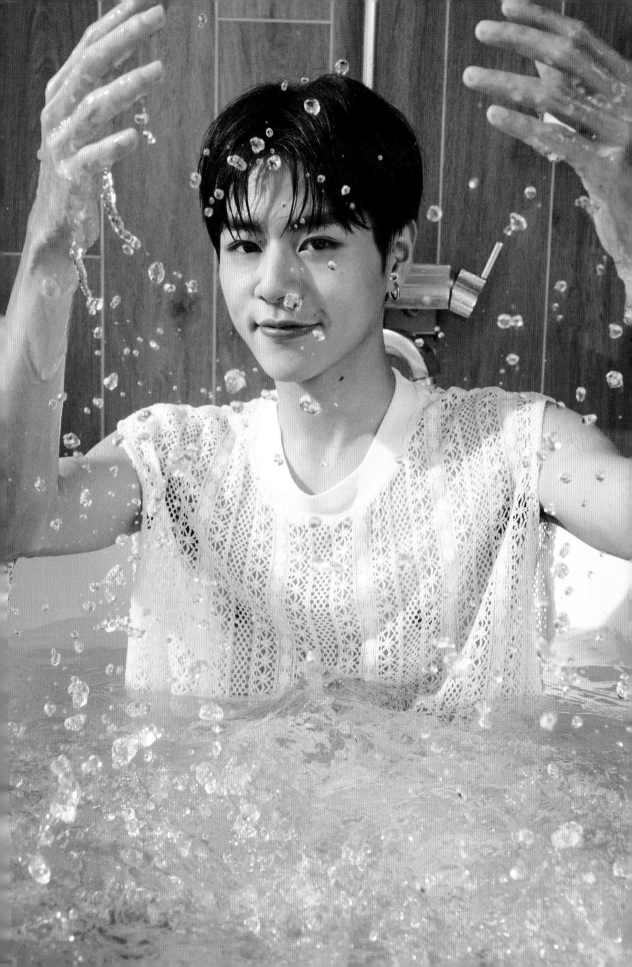

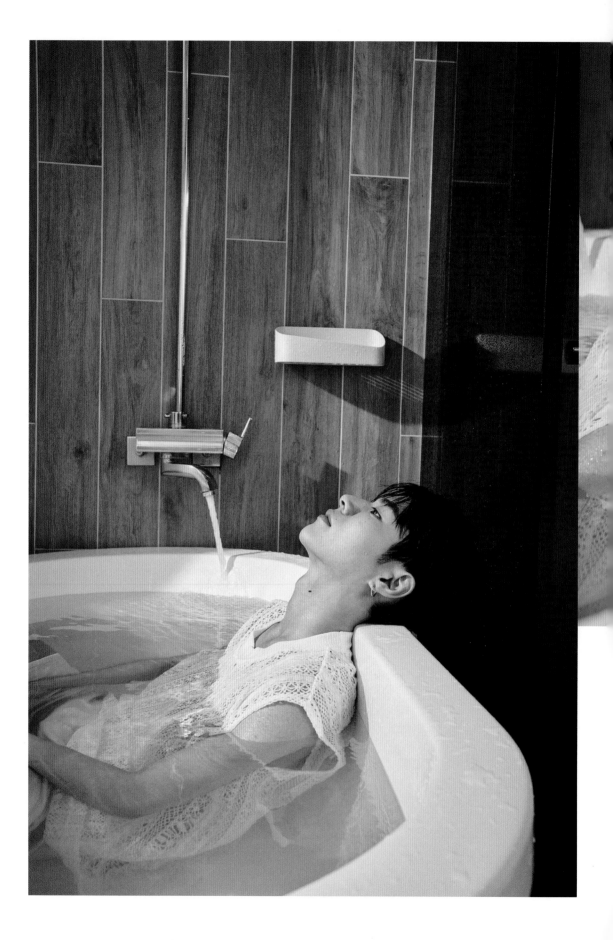

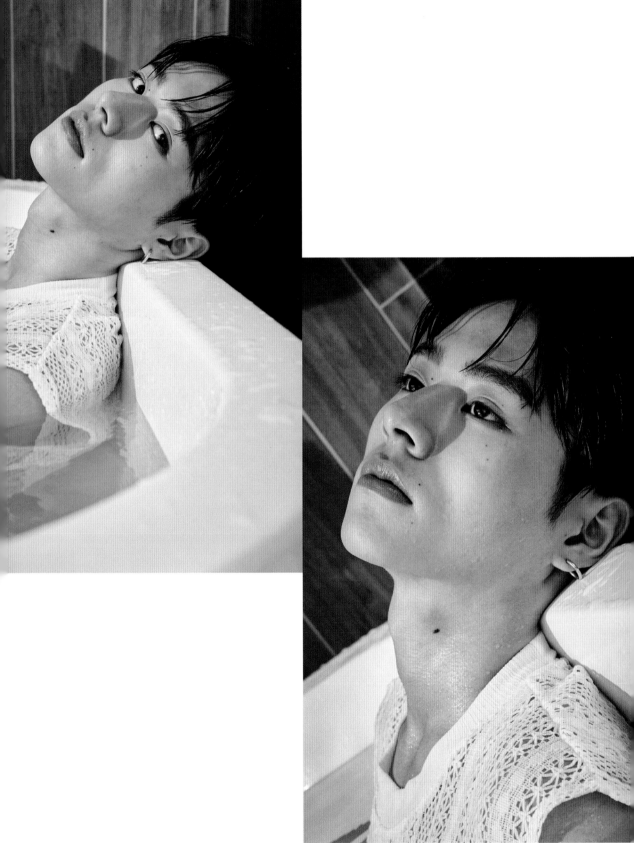

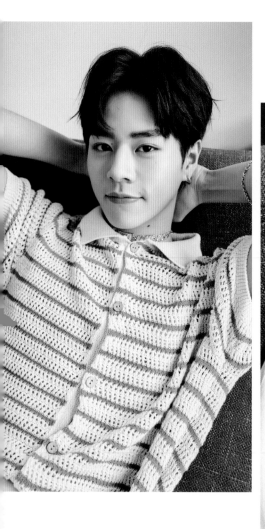

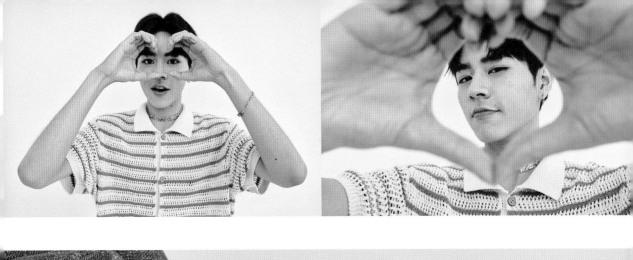

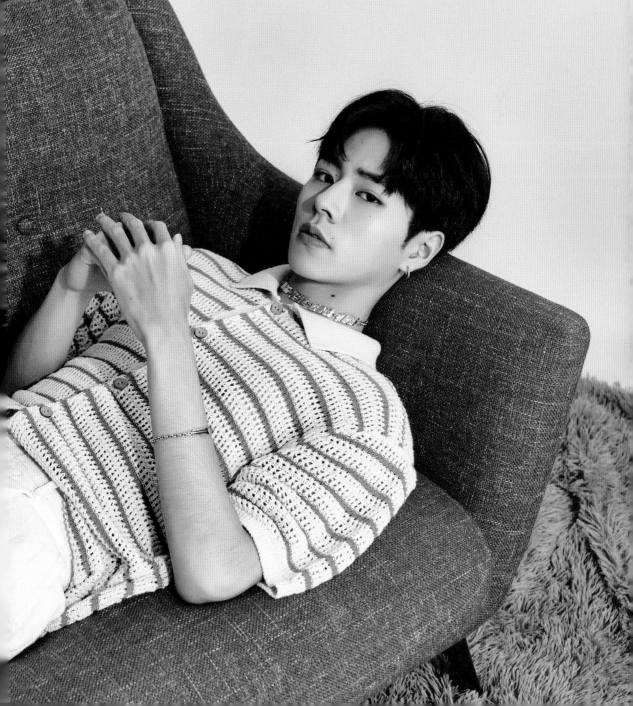

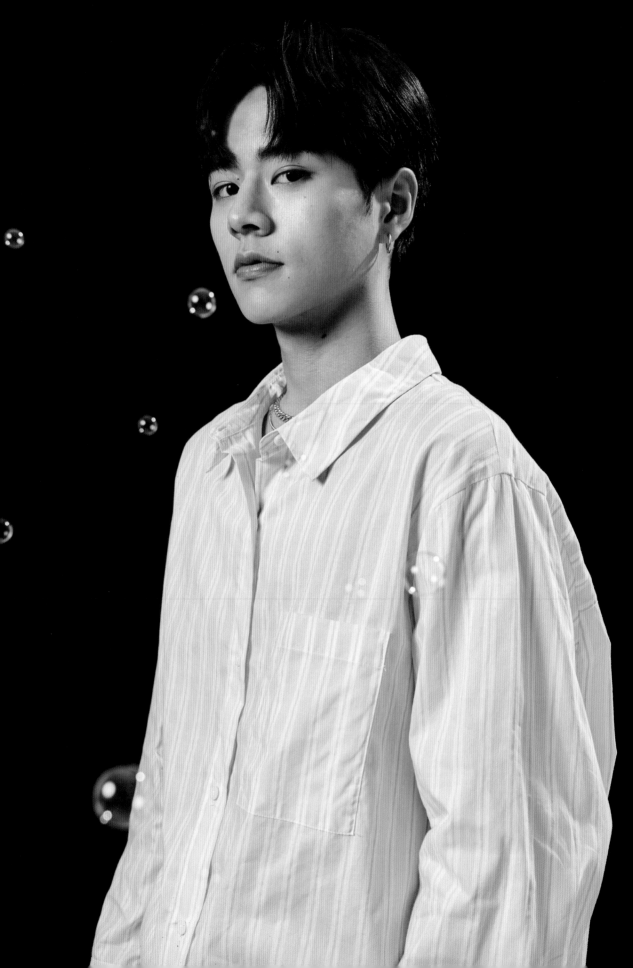

節目還沒開播前，我覺得努力只是對自己有意義，但播出後收到粉絲來信，他們說看了《原子少年》後更有勇氣追逐自己的夢想，我才發現原來充滿汗水與淚水的歷程，不只對我們參賽少年的個人收穫，對支持我們的人來說更是意義重大，這也讓我的努力形成一種正向循環。

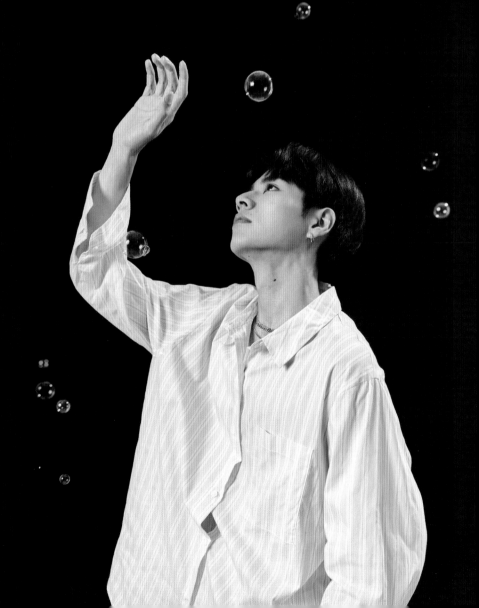

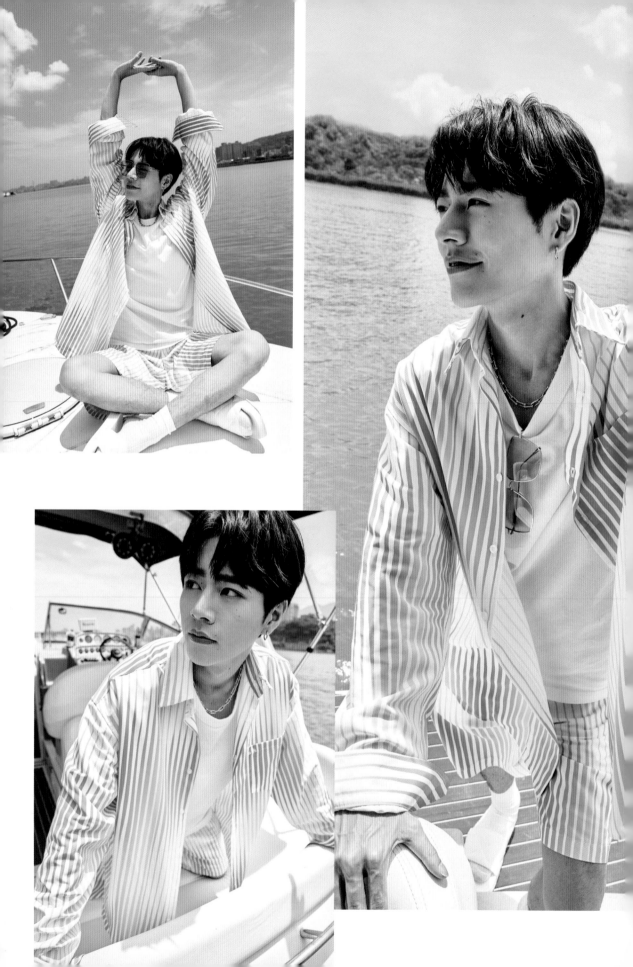

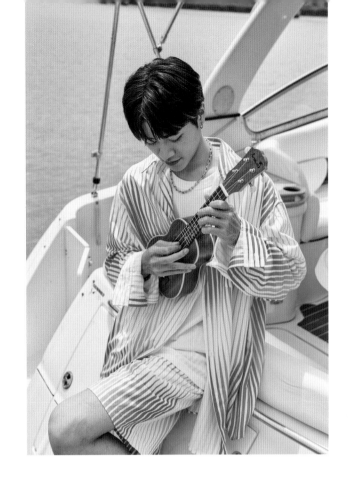

這個夏天我想找好朋友帶著錄音器材到綠島寫歌，靜下來好好想想下一步要怎麼走。雖然目前仍處於忙碌狀態，但很期待某天拋下一切就出發的衝動。

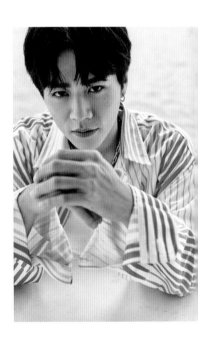

陳治廷

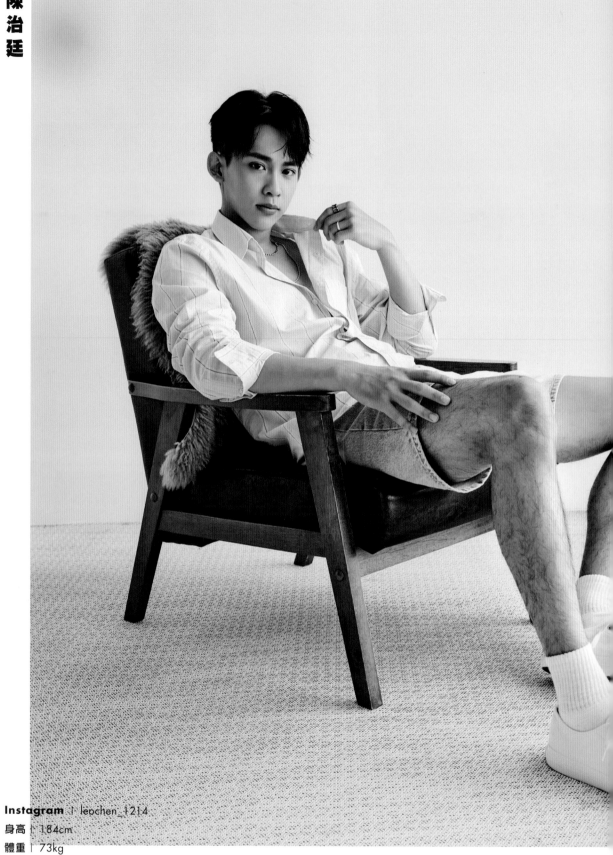

Instagram ｜ leochen_1214
身高 ｜ 184cm
體重 ｜ 73kg
專長興趣 ｜ breaking、空翻、看電影、動漫、健身、籃球、逛展覽

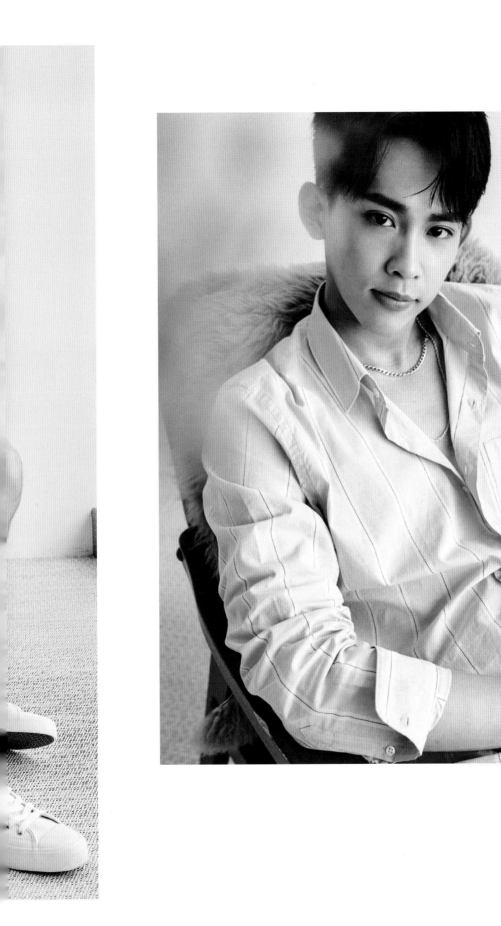

"夢想，不是盡力，而是一定"

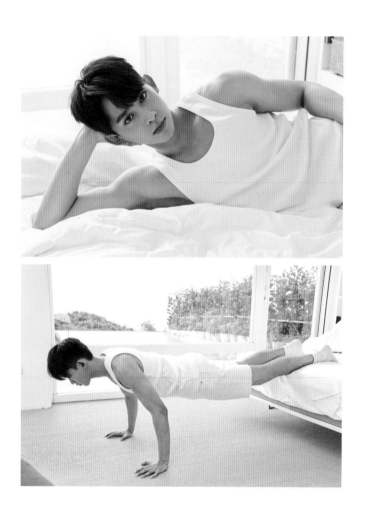

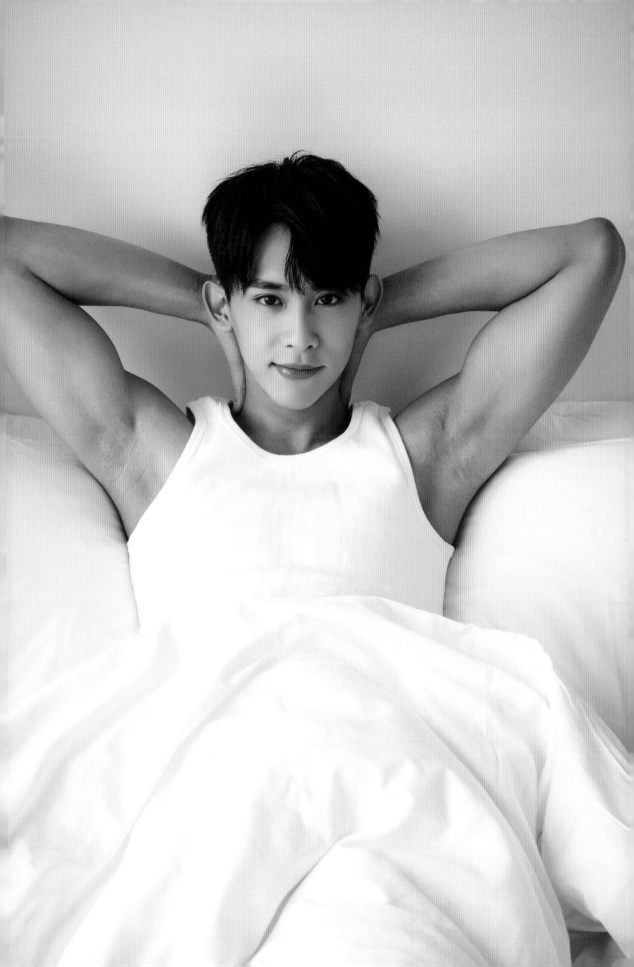

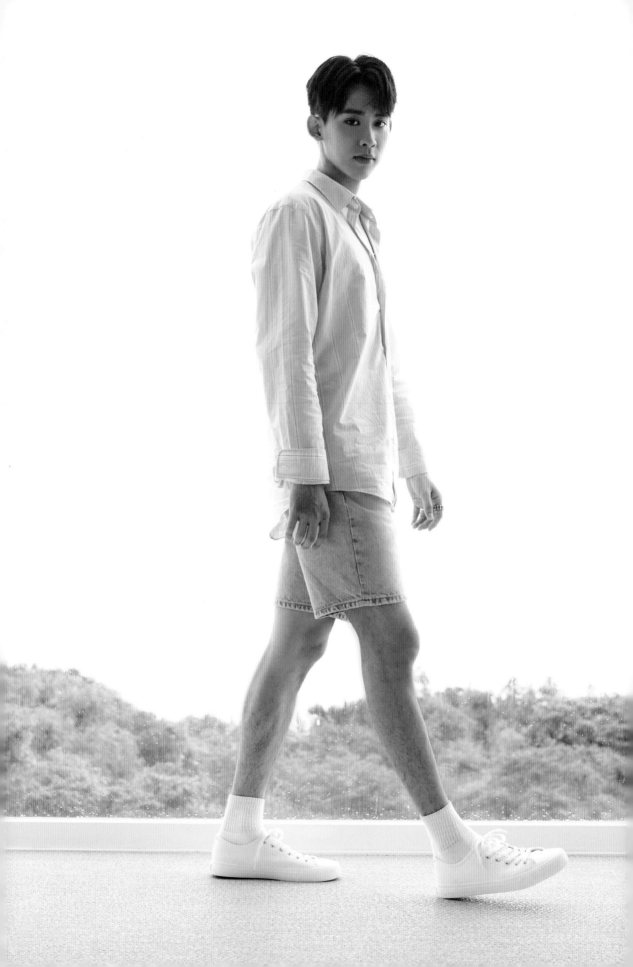

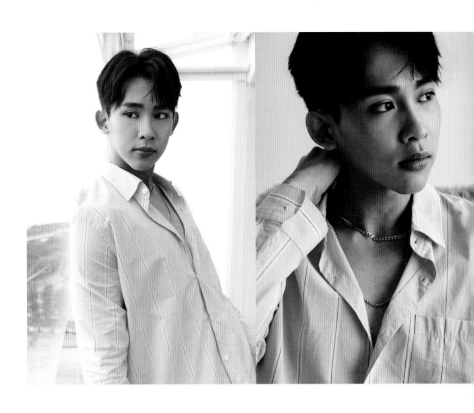

一開始我對自己不是很有自信，好在參與節目的一路上遇到了好多好多幫助我的人。第一次公演時因為團隊換人而士氣低落，我也受到了影響，在舞台上沒表現好；但在第二次公演時，木星的團員們產生強大的向心力，彷彿台上的那個人不是自己，看看當初什麼都不會的我，現在的樣子絕對是想都不敢想的。感謝所有幫助我的人，感謝節目工作人員，也謝謝一直努力堅持的自己，我會帶著這份感謝繼續走下去。

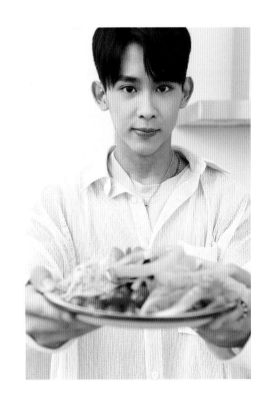

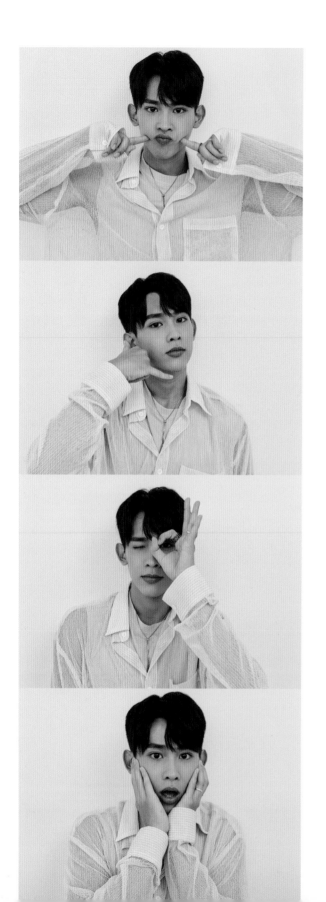

短期目標是鍛鍊身材、磨練自己的
演技，目前有一些戲劇方面的機會，
希望未來成為一名優秀的演員，今
年夏天也接到一檔真人秀節目，請
大家好好期待。

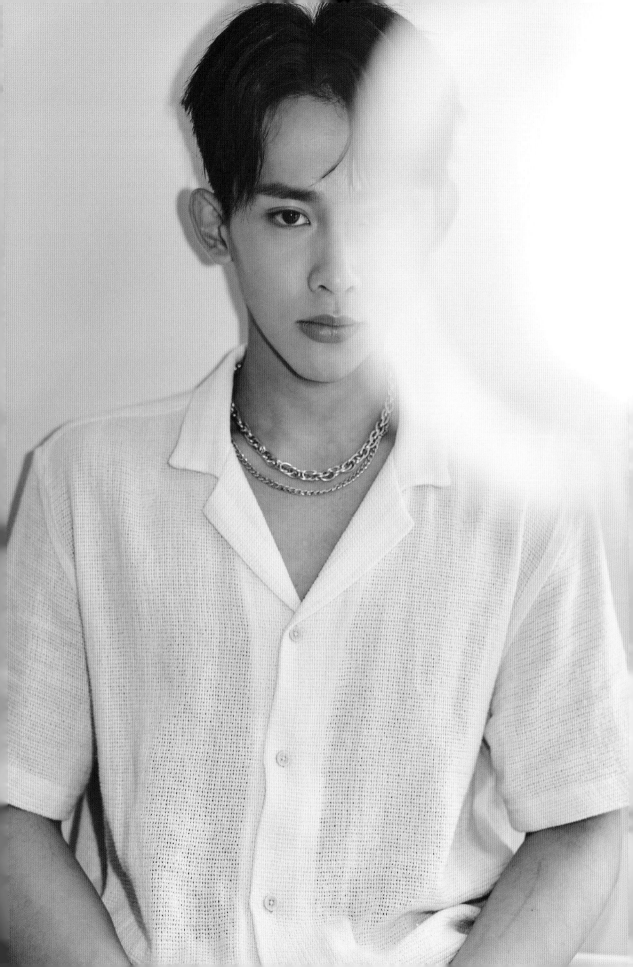

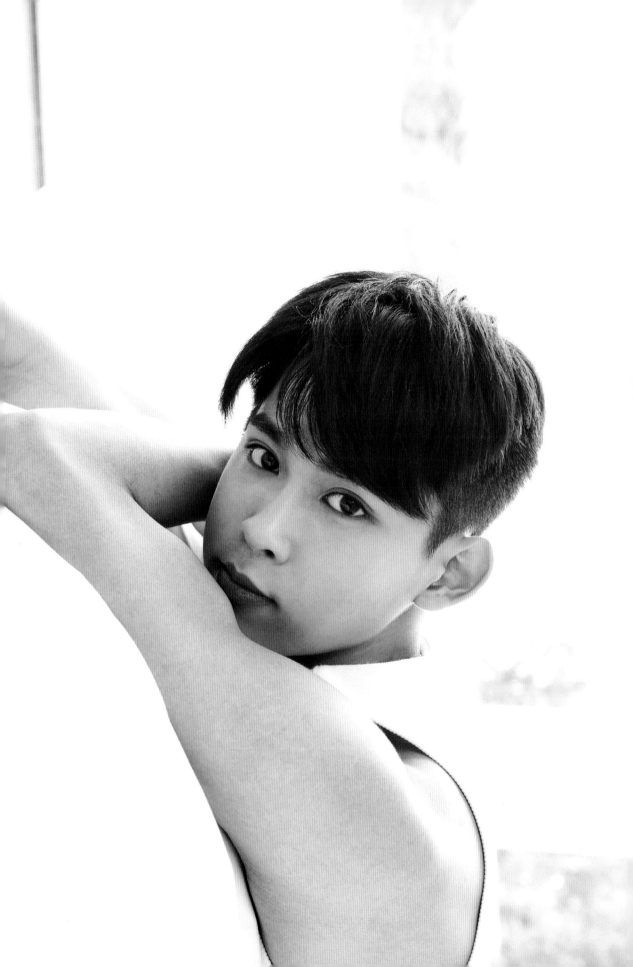

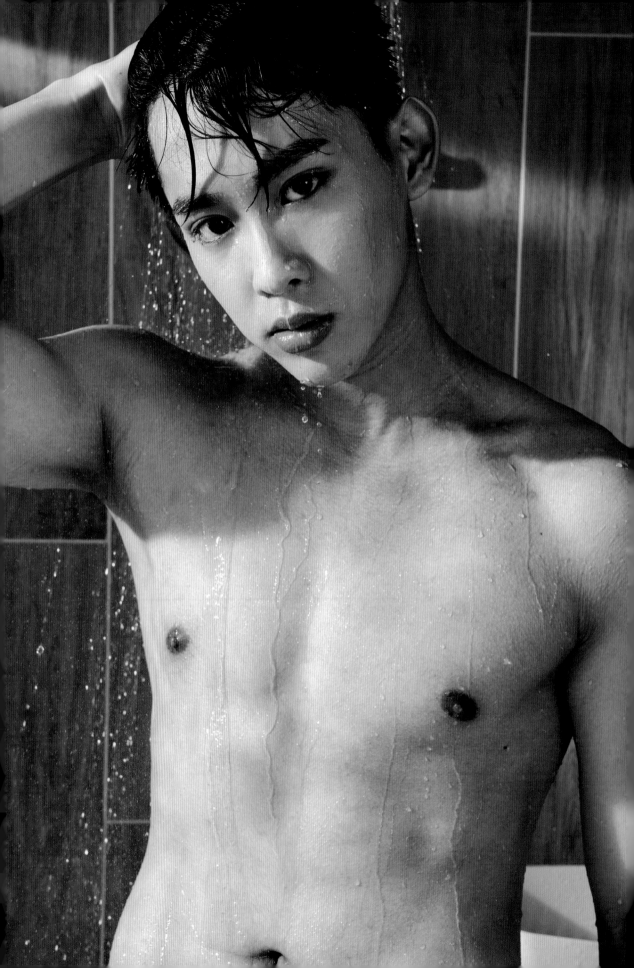

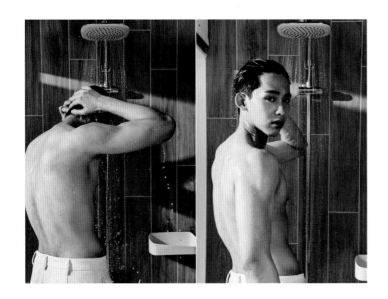

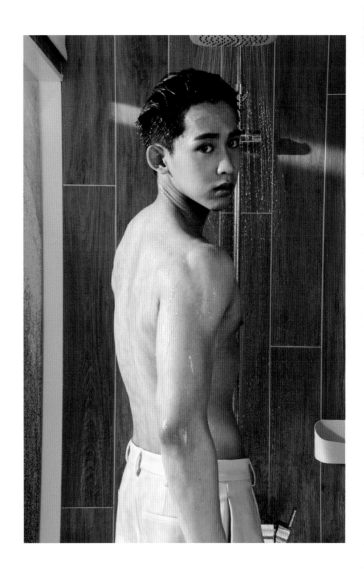

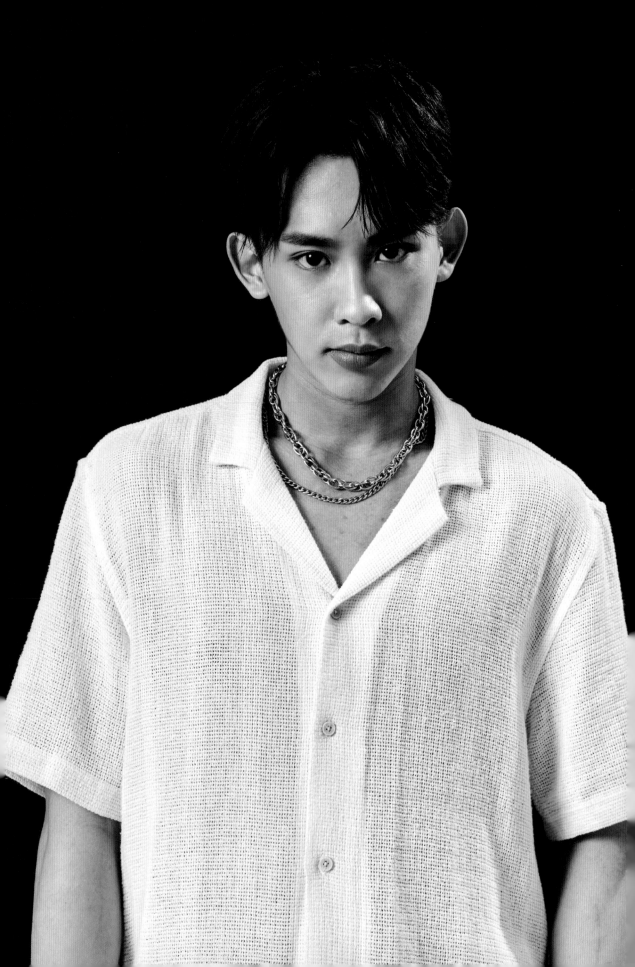

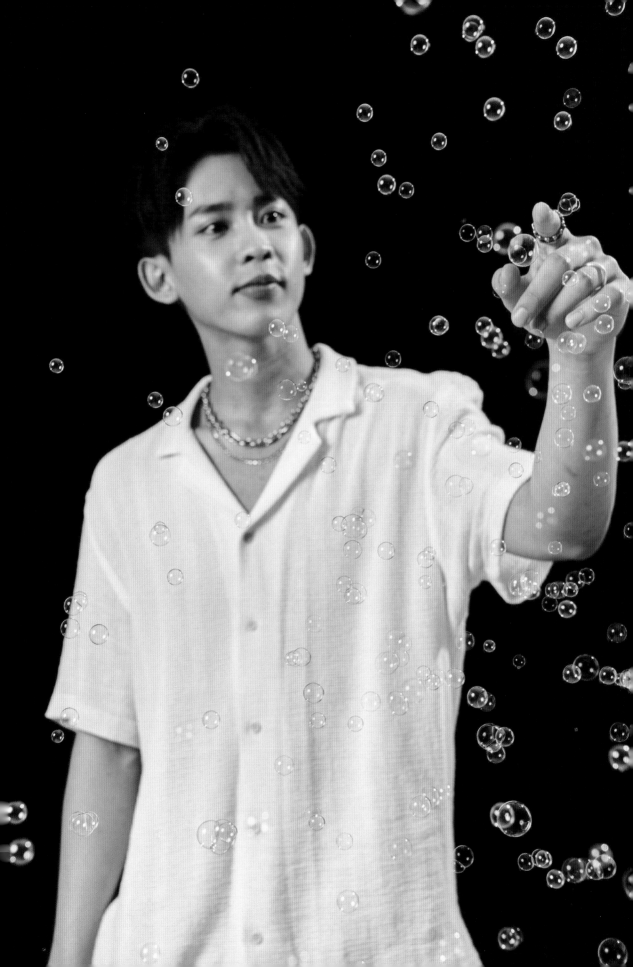

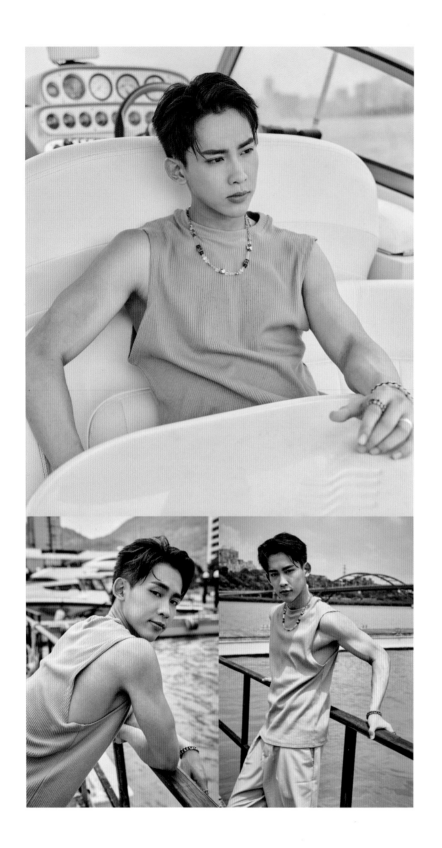

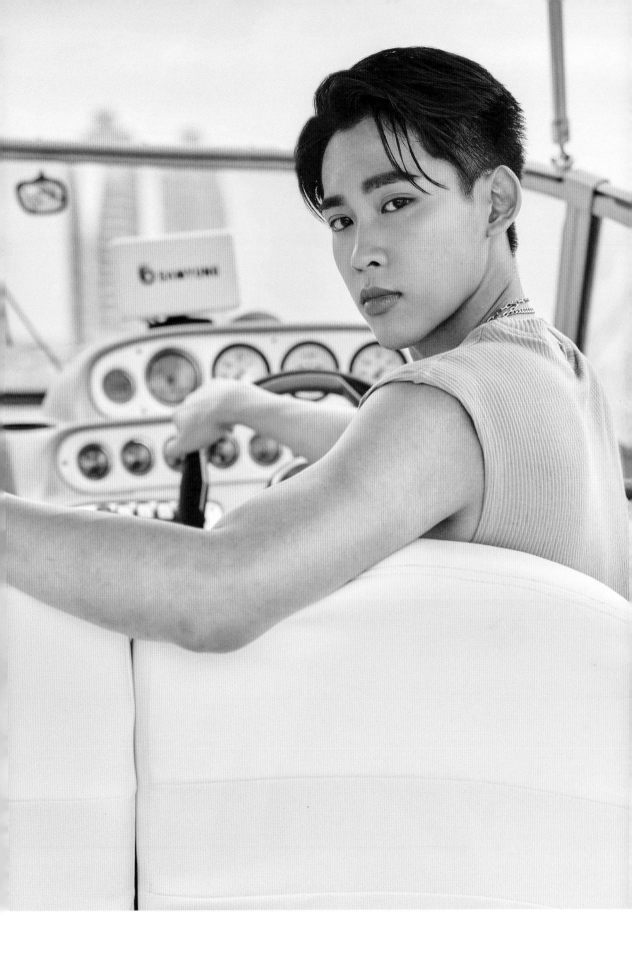

MAX

Instagram | max727hpmax_9
身高 | 175cm
體重 | 60kg
專長興趣 | 射箭、唱歌、饒舌、作詞曲、蒐集公仔、聽音樂、看電影、動漫

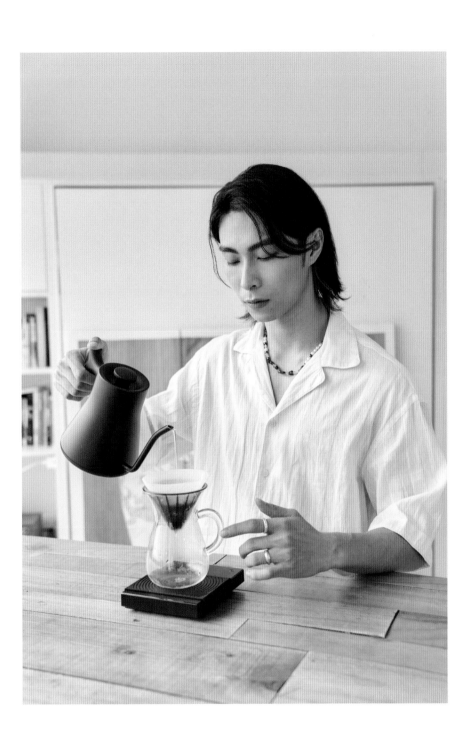

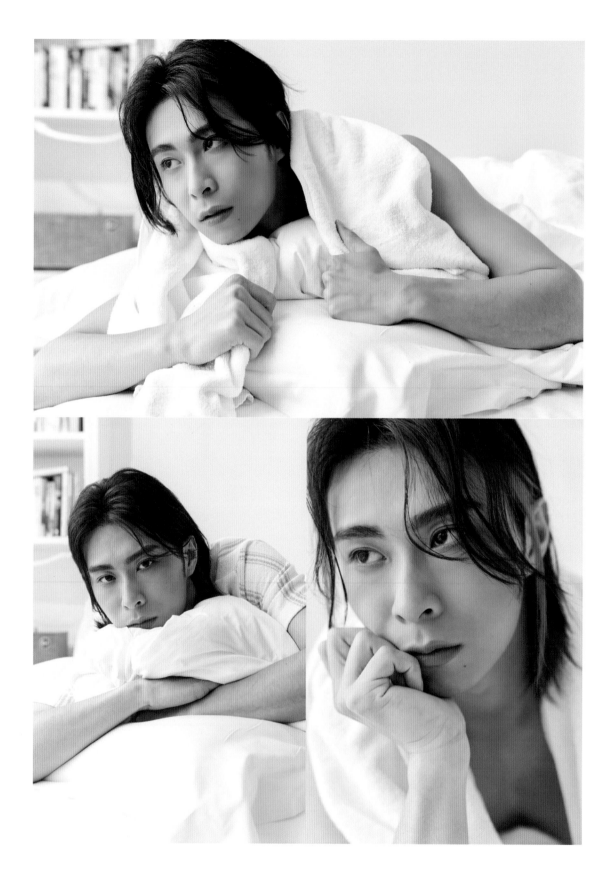

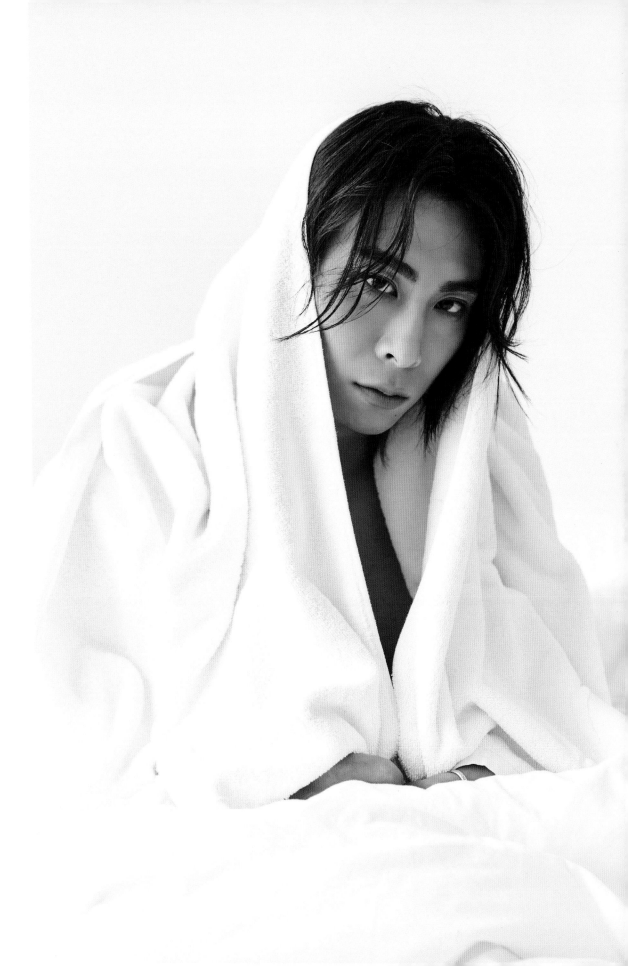

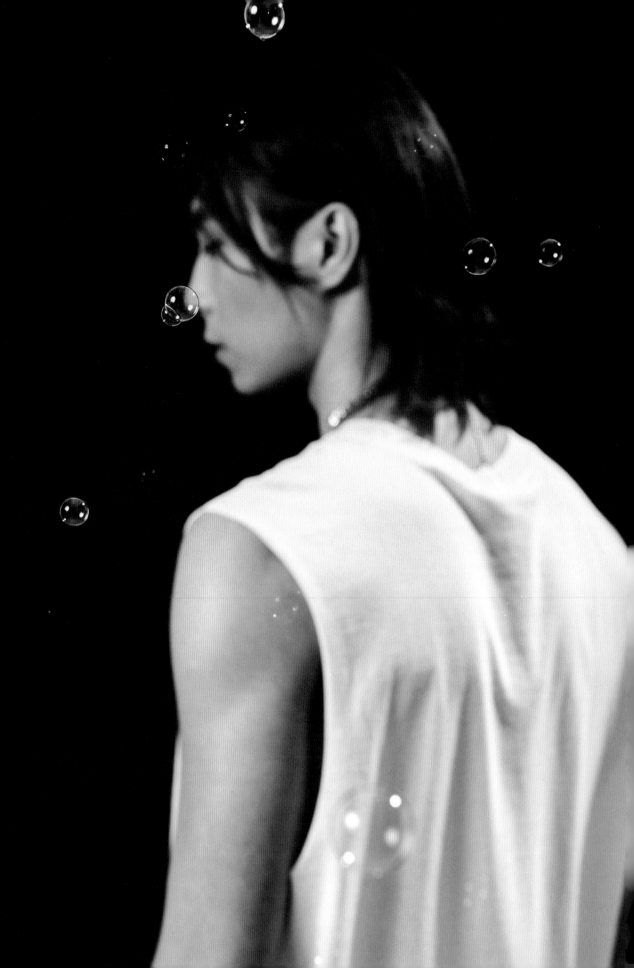

"卯足全力把一切做到最大值"

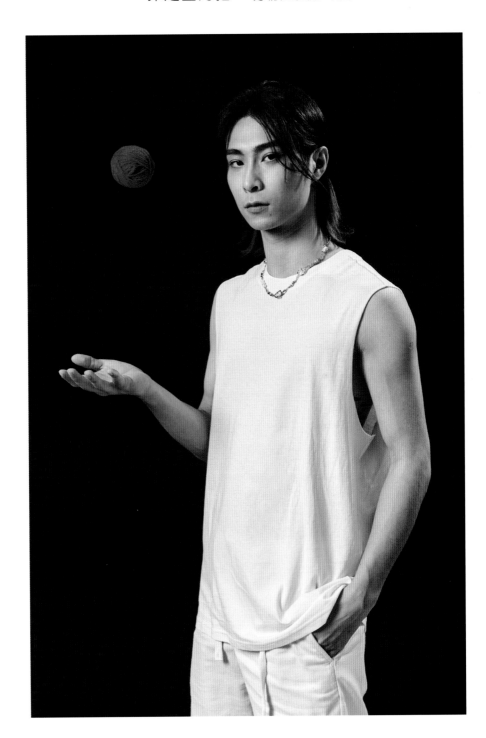

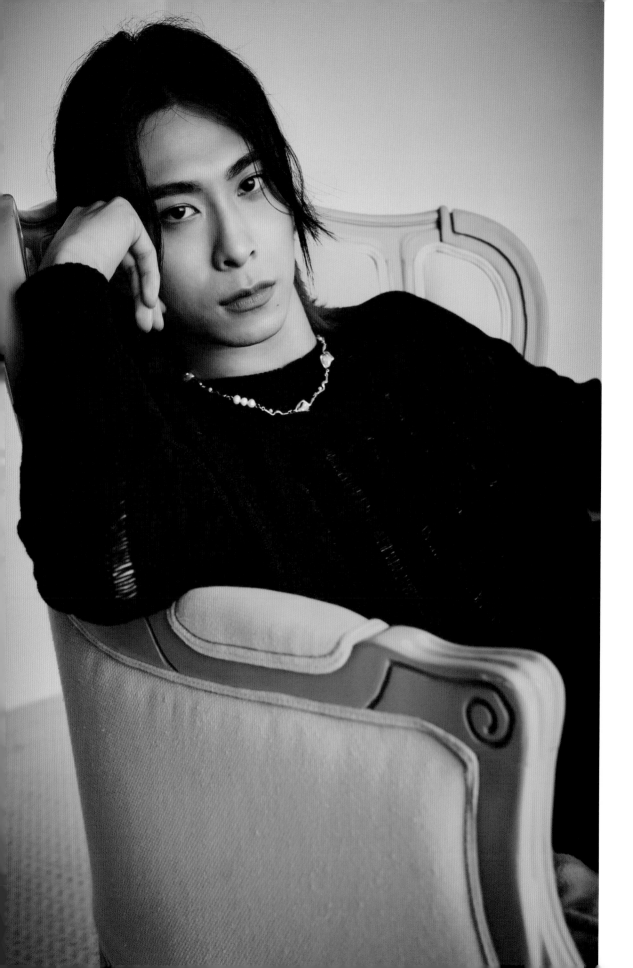

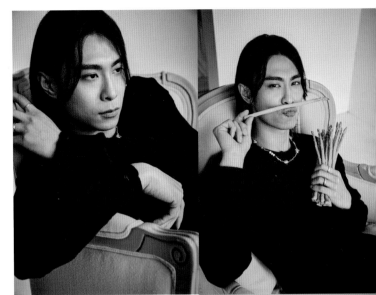

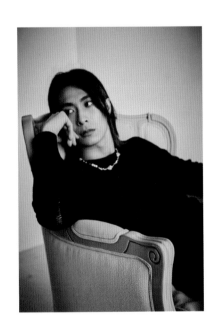

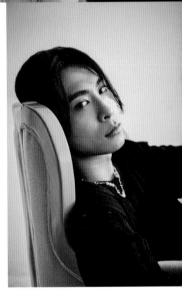

節目開播前我一度想放棄演藝活動，現在有種走上正軌的感覺。我不但從導師身上學到表演的技巧，更體會到身為藝人，最不該藐視任何努力追夢的人。參加原子少年我得到志同道合的夥伴、機會難得的表演經驗，感謝支持我的人，愛我的人及我愛的人，我才有勇氣不斷的再試一次。

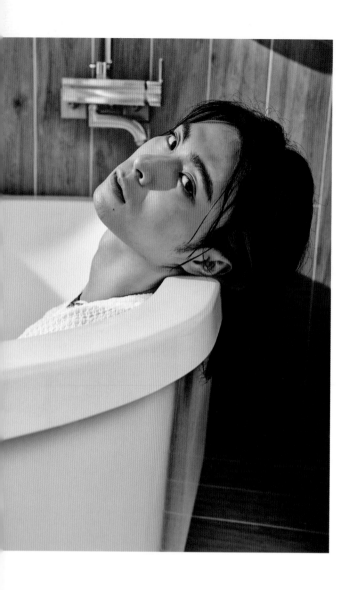

參加《原子少年》後，我更確定了
一件事：做自己想做而且覺得對的
事情。除了寫歌之外我還想學貝斯，
提升自己比等機會來更重要，不如
精進自己然後去創造機會，先從有
興趣的事情下手，我會努力，繼續
加油的！

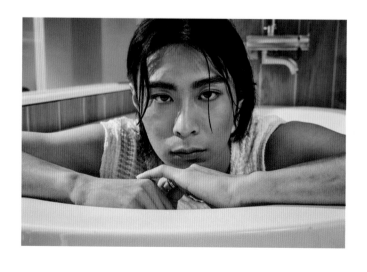

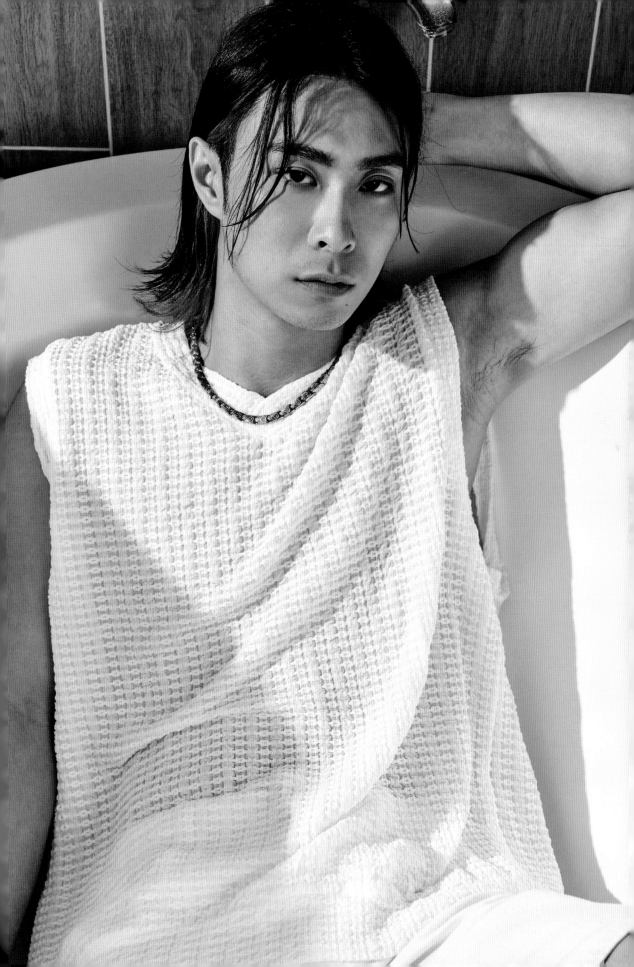

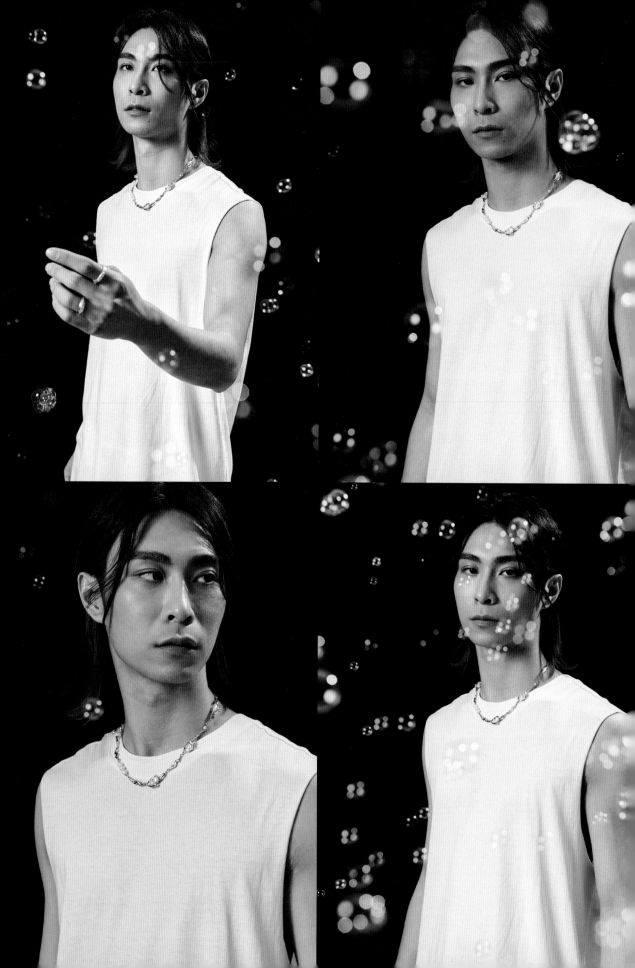

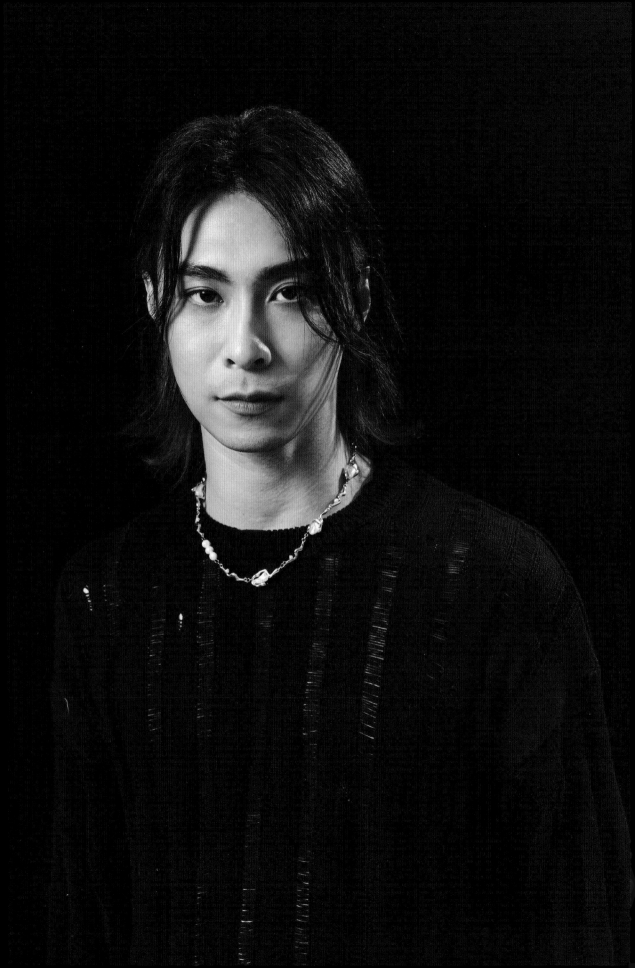

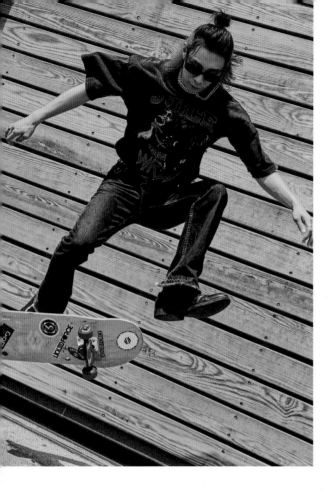

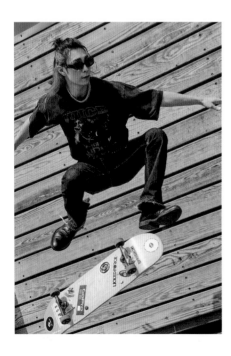

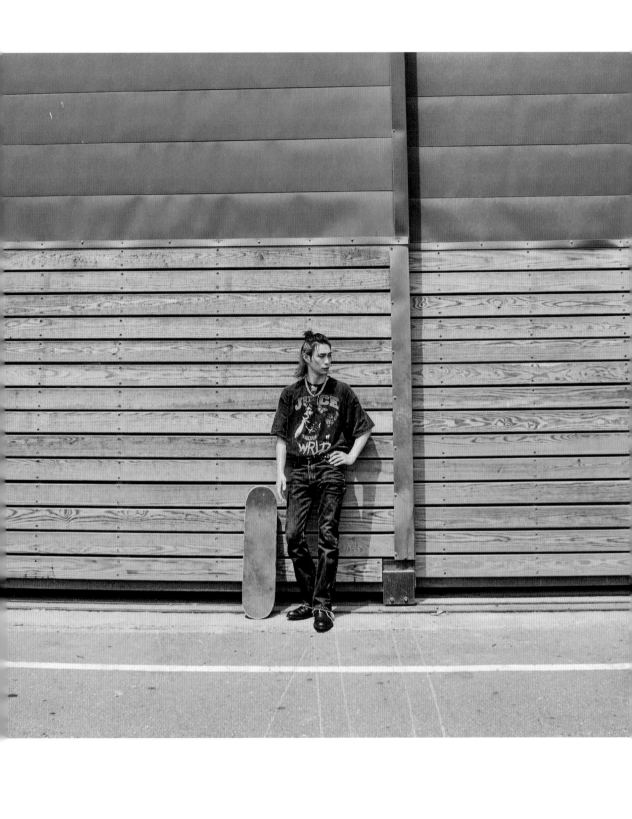

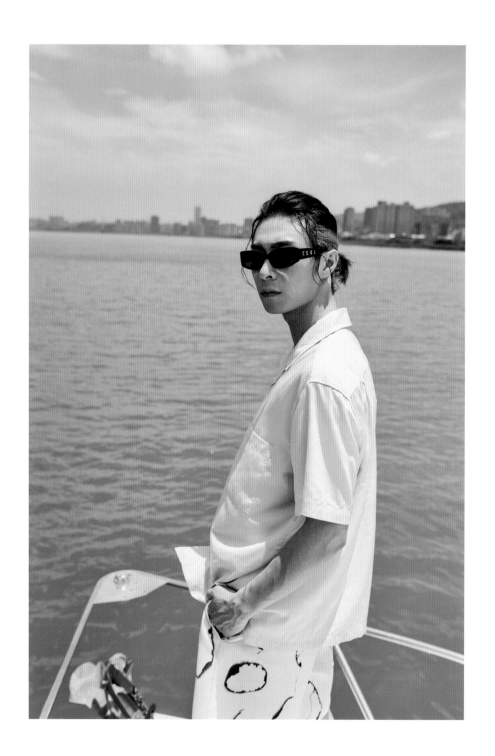

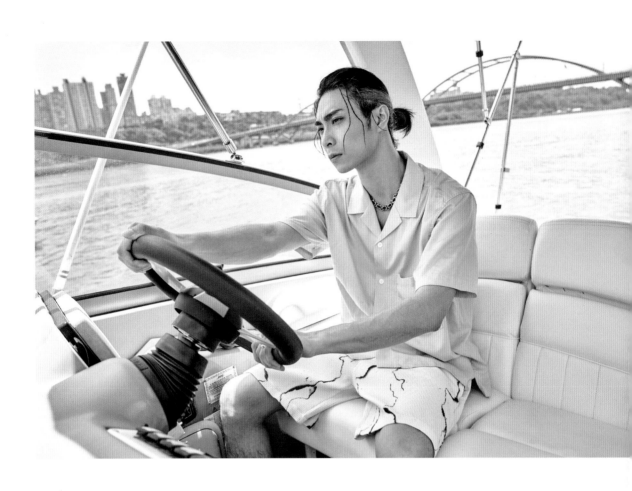

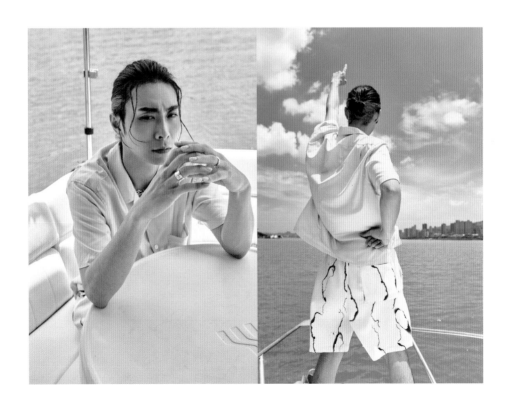

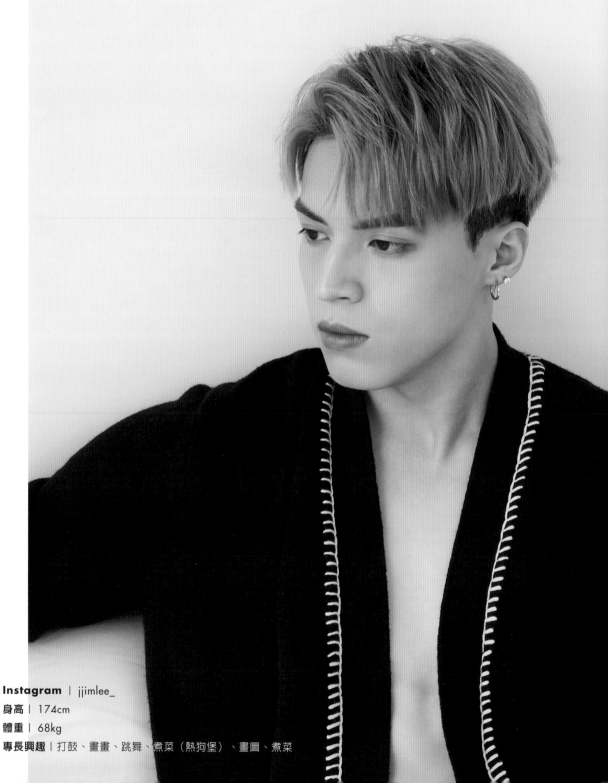

李哲言

Instagram | jjimlee_
身高 | 174cm
體重 | 68kg
專長興趣 | 打鼓、畫畫、跳舞、煮菜（熱狗堡）、畫圖、煮菜

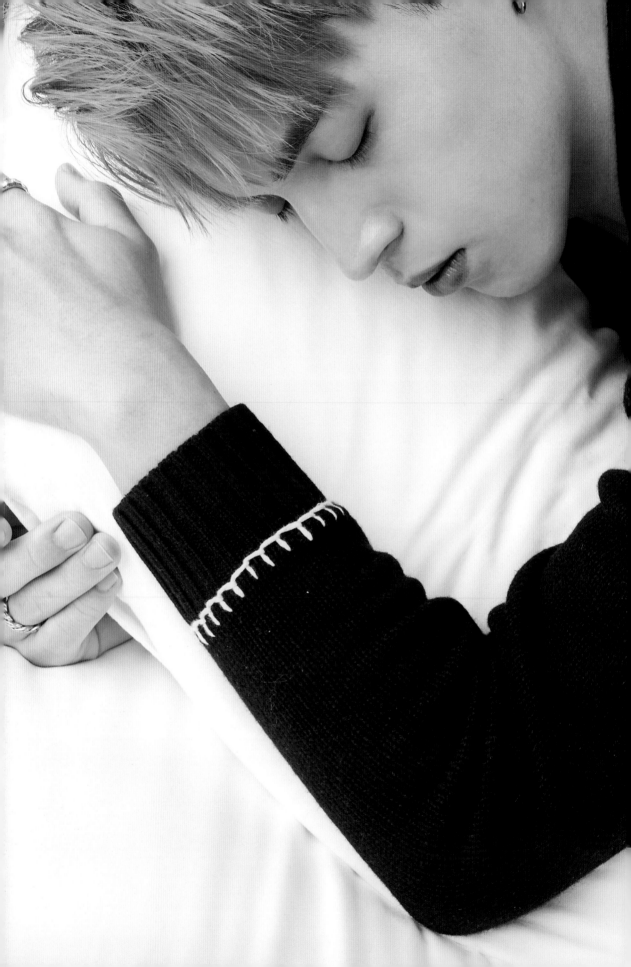

"把握當下，享受舞台"

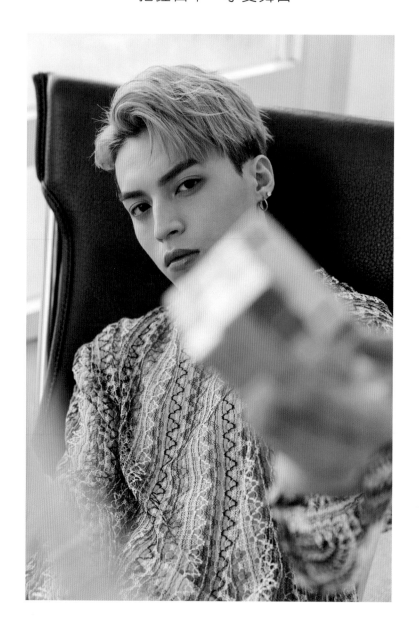

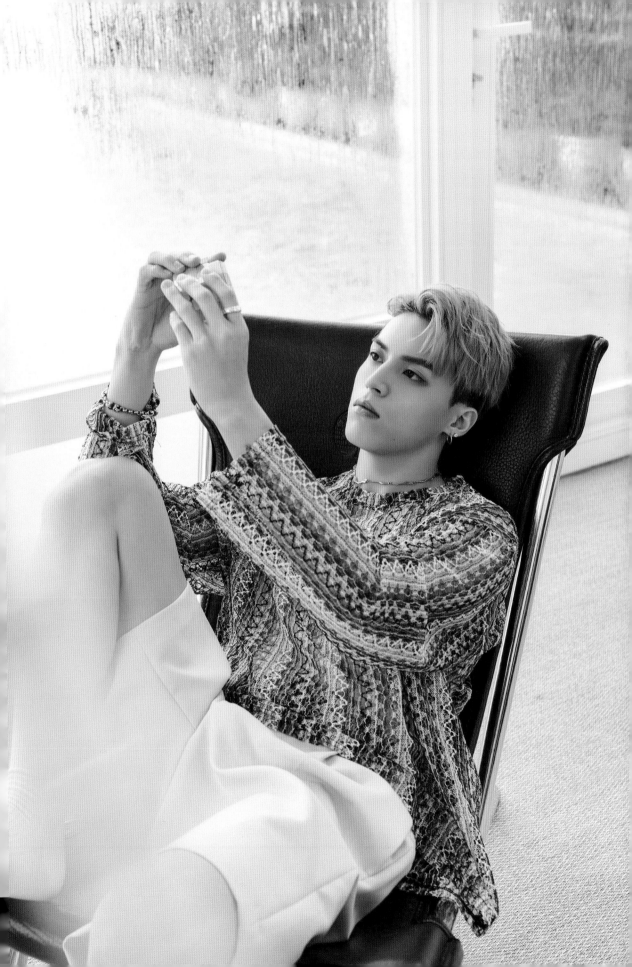

我從小就有明星夢，參加《原子少年》原本只是想試試看，結果比賽錄兩集之後就覺得很多人比我更優秀，那麼我有什麼資格跟大家一起追逐夢想？雖然也有過放棄或逃避的自我懷疑，但參賽過程讓我的心境產生很大變化，我告訴自己應該更爭氣一點、更努力一點。我終於知道「有夢想」跟「只是想想」之間的不同，差別在於不惜一切去爭取的決心。

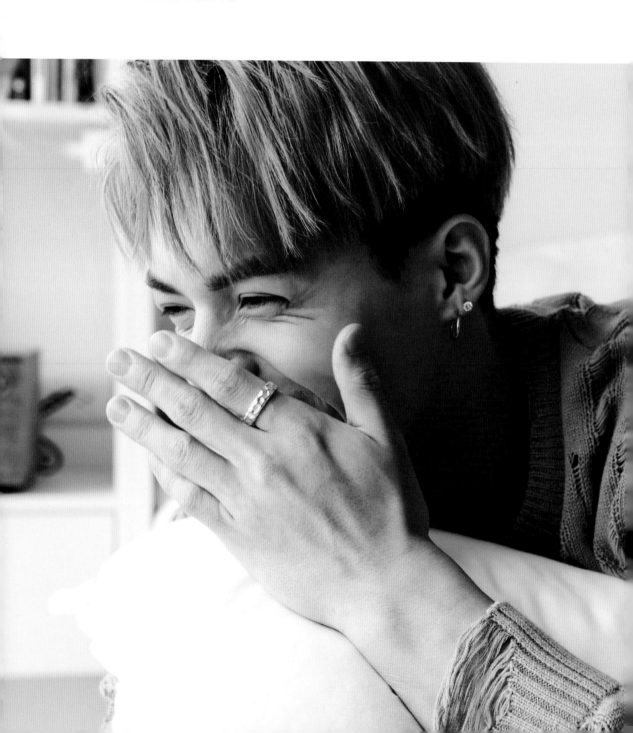

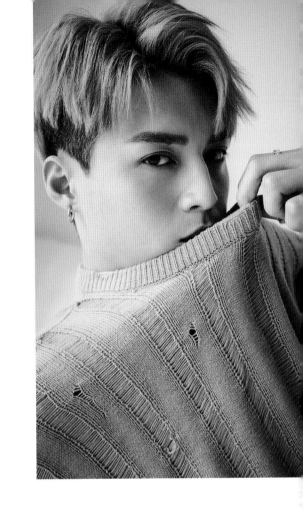

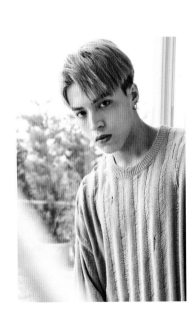

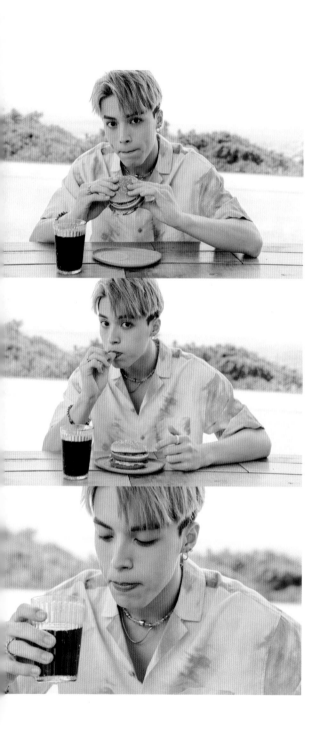

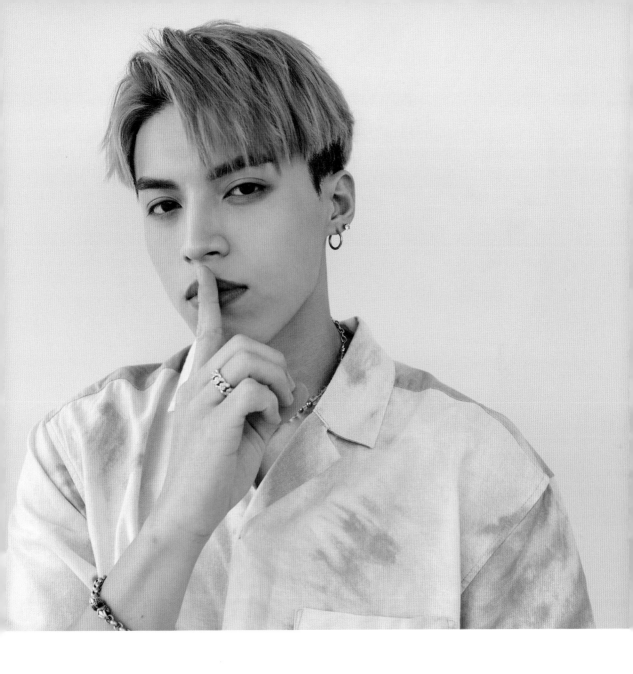

今年 21 歲的我，已經感受到時間的急迫感，
想趁年輕的時候闖出一段屬於自己的歷史，我
希望今年夏天能夠讓大家聽到、看到「亞特蘭
提斯」的作品、更多人認識我所經營的咖啡店，
也希望讓大家看到新的李哲言，不光只是會唱
歌跳舞玩耍的少年，而是能築夢踏實的男人。

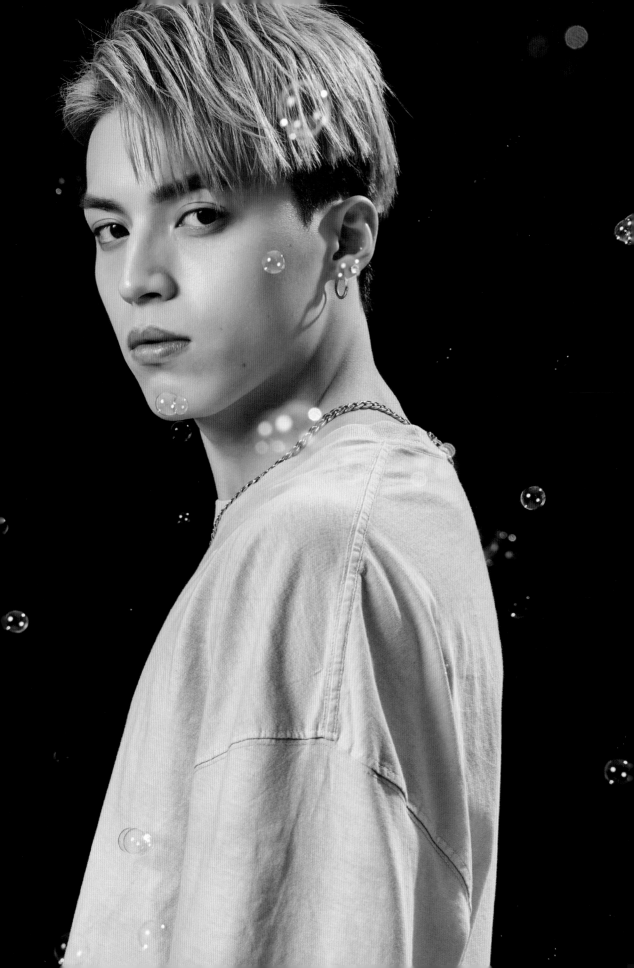

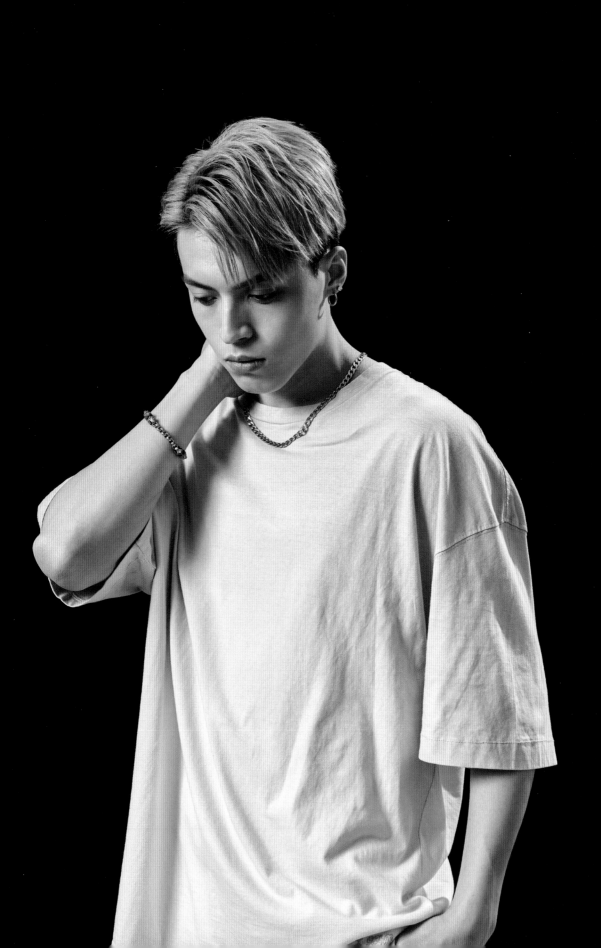

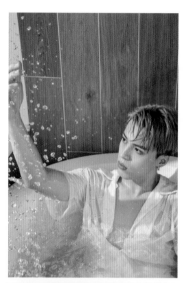

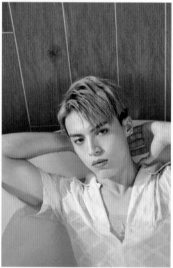

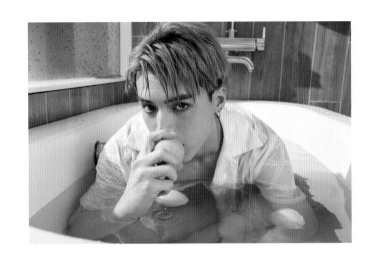

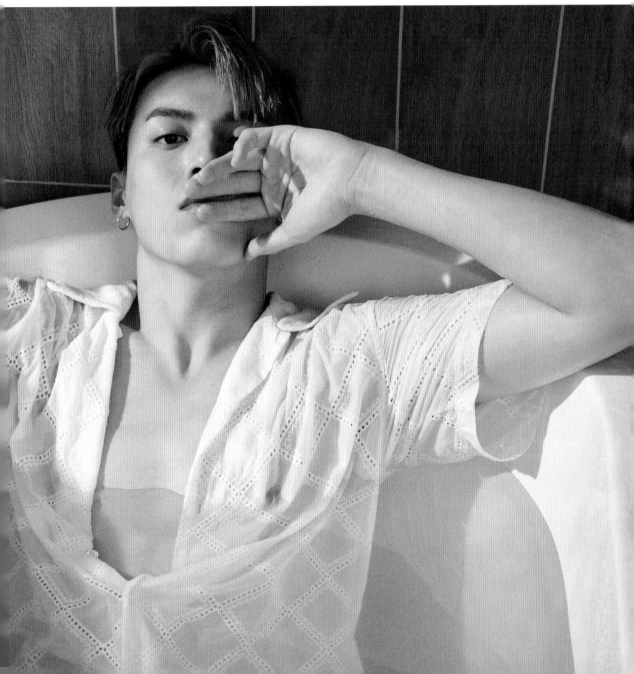

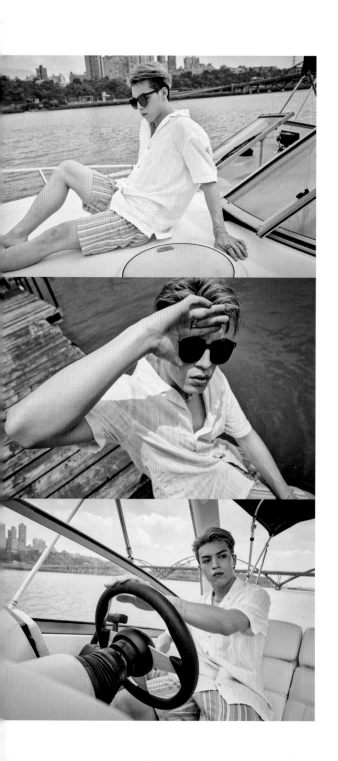
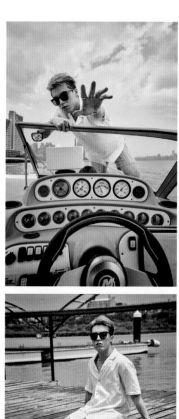
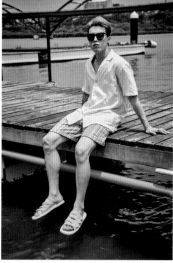

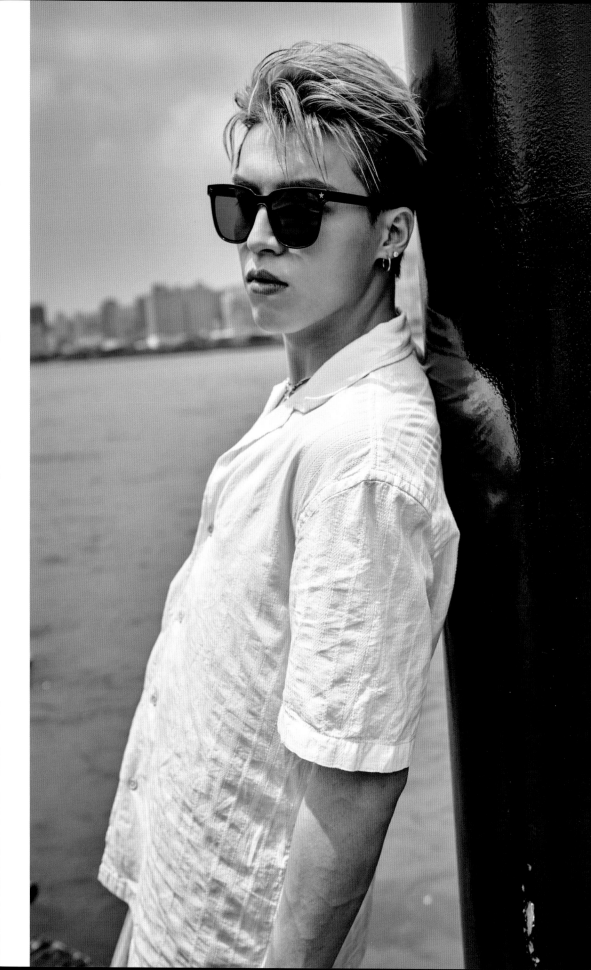

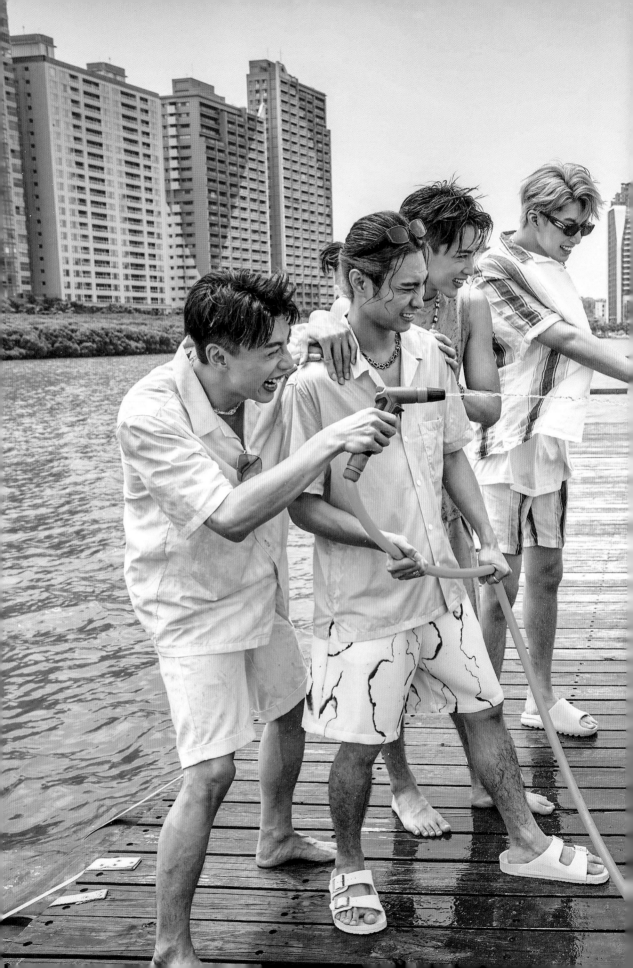

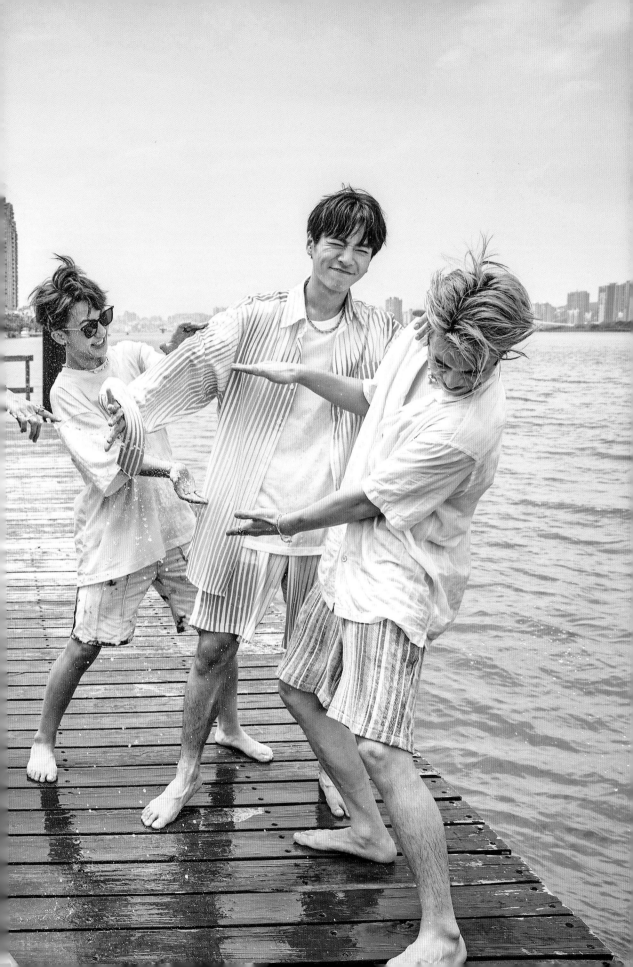

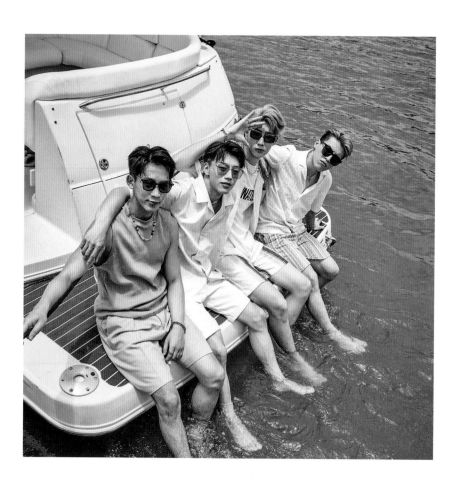

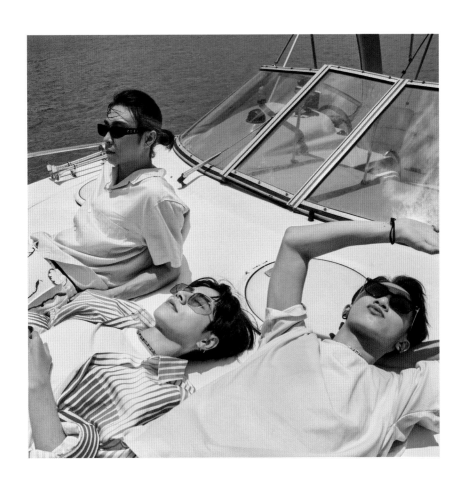

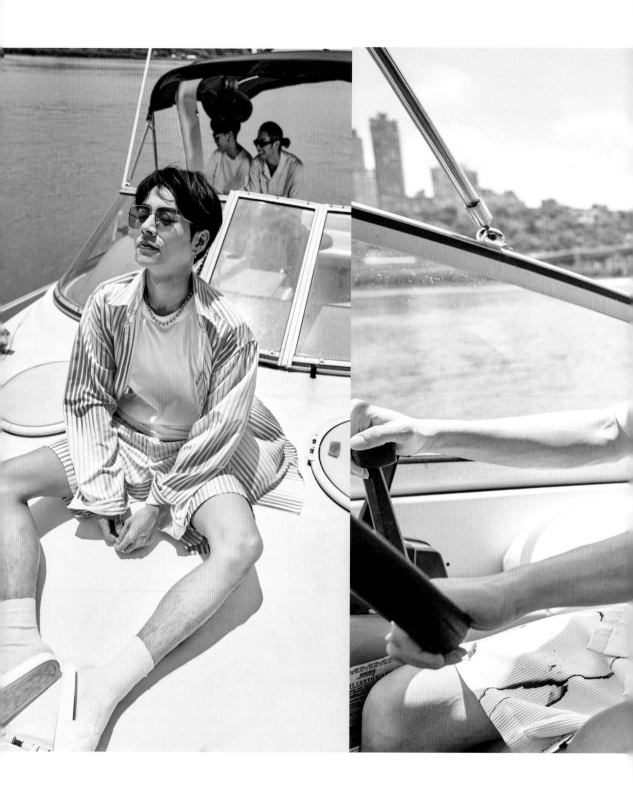

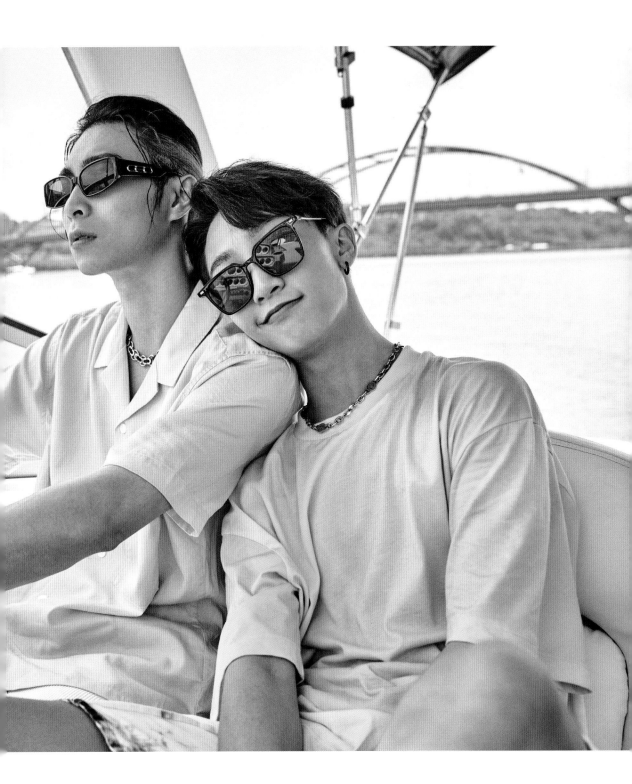

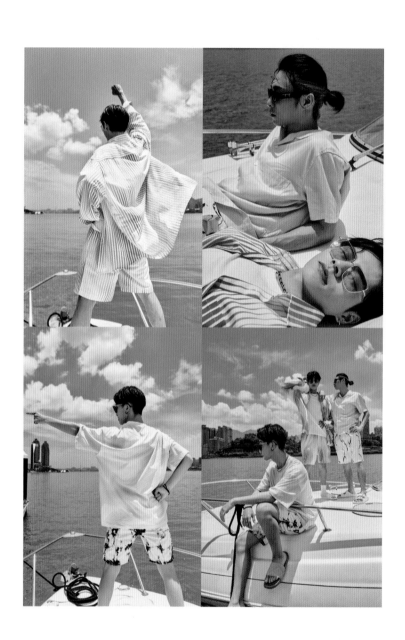

原子少年 ATOM BOYZ ：奇蹟的夏天

作　　　者／踢帕娛樂
策　　　劃／韓嵩齡
攝　　　影／藍陳福堂
封 面 設 計／Ayen Chen
內 頁 設 計／呂瑋嘉、頂樓工作室、TODAY STUDIO
責 任 編 輯／王苹儒
編 輯 協 力／楊聿昀
造　　　型／羊 yyyang3_ 王彥淳 Ian Wang
化　　　妝／陳芸鳳 Ally
髮　　　型／郭家安 Kutcher 方家騰 Kato
場 地 協 力／ES Wake School 台灣滑人部落、暮光民宿
行 銷 企 劃／吳孟蓉
副 總 編 輯／呂增娣
總　 編　 輯／周湘琦

董 事 長／趙政岷
出 版 者／時報文化出版企業股份有限公司
　　　　　108019 台北市和平西路三段 240 號 2 樓
　　　　　發行專線─(02)2306-6842
　　　　　讀者服務專線─0800-231-705　(02)2304-7103
　　　　　讀者服務傳真─(02)2304-6858
　　　　　郵撥─19344724 時報文化出版公司
　　　　　信箱─10899 臺北華江橋郵局第 99 信箱
時報悅讀網─http://www.readingtimes.com.tw
電子郵件信箱─books@readingtimes.com.tw
法律顧問─ 理律法律事務所　陳長文律師、李念祖律師
印　　　刷─ 和楹印刷有限公司
初版一刷─ 2022 年 7 月 29 日

原子少年：奇蹟的夏天/踢帕娛樂作. -- 初版. --
臺北市：時報文化出版企業股份有限公司, 2022.07
面；　公分
ISBN 978-626-335-713-6(平裝)
1.CST: 人像攝影 2.CST: 攝影集
957.5　　　　111010848

來自八大行星的呼喚 最強星球跨界